四體 千字文

蒼谷 鄭硯龍

문화체육관광부등록 24호
韓國書畵協慶州支會
森羅書藝體驗學習場

㈜이화문화출판사

책머리에

꾸준하게 한문 서예를 통해 정통 筆法을 올바르게 익힌 이들을 위해 일상에서 좀 더 알기 쉽고 많이 사용되고 있는 五體 중 篆書를 제외한 四體를 수록하였다.

전서의 곡선을 직선으로 간략화 시킨 隸書, 예서의 필법이 정리되고 더욱 세련되어진 것으로 서법을 익히는 데 가장 근본이 되는 楷書, 해서를 약간 흘려서 쓴 行書, 속서의 필요에 의해 만들어진 완전 흘림의 草書가 그것이다.

어느 것을 먼저 보고 연습하는 것이 중요한 것은 아니나, 굳이 연습 순서를 말하자면 楷書가 먼저일 것이다. 연습과정에서 오랜 시간과 많은 어려움이 필요하지만 이 시간을 잘 이겨내어 기본기를 정확히 배운 뒤라면 行書와 草書를 익히는데 큰 어려움은 없을 것이다. 이 과정으로 배우고 익혀 안목을 넓힌다면 개성에 맞는 書體에 눈을 뜨게 될 것이다.

수많은 정보가 쏟아지는 상황에서 배우려는 이가 조금만 관심을 가진다면 다양하고 질 좋은 강의와 정보를 많이 접할 수 있을 것이다. 그러나 쉽게 접할 수 있는 만큼 쉽게 손을 놓아버리는 일도 많다. 백 번을 쓰면 그제야 조금 보이는 것이 書藝이다. 그 만큼 많은 시간을 필요로 한다.

올바른 筆法 수련으로 기초를 튼튼히 다져서 자신만의 독창적인 書風을 만들어 갈 수 있기를 바란다. 이 四體 千字文이 그 과정에 항상 함께 할 것이며, 또한 큰 힘이 될 것이다.

2019년 4월

하늘 천　天

땅 지　地

검을 현　玄

누를 황　黃

집 우　宇

집 주　宙

넓을 홍　洪

거칠 황　荒

天地玄黃宇宙洪荒

天地玄黃宇宙洪荒

天地玄黃宇宙洪荒

天地玄黃宇宙洪荒

日月盈昃辰宿列張

日月盈昃辰宿列張

日月盈昃辰宿列張

日月盈昃辰宿列張

찰 한

올 래

더울 서

갈 왕

가을 추

거둘 수

겨울 동

감출 장

寒來暑往秋收冬藏

寒來暑往秋收冬藏

寒來暑往秋收冬藏

寒來暑往秋收冬藏

閏餘成歲律呂調陽

閏餘成歲律呂調陽

閏

閏餘成歲律呂調陽

閏餘成歲律呂調陽

구름 운 　雲騰致雨露結為霜

오를 등

이를 치

비 우

이슬 로

맺을 결

할 위

서리 상

致

雲騰致雨露結為霜

雲騰致雨露結為霜

雲騰致雨露結為霜

雲騰致雨露結為霜

9

金生麗水玉出崐岡

金生麗水玉出崐岡

金生麗水玉出崐岡

金生麗水玉出崐岡

쇠 금
낳을 생
빛날 려
물 수
구슬 옥
날 출
메 곤
뫼 강

崑
崗

10

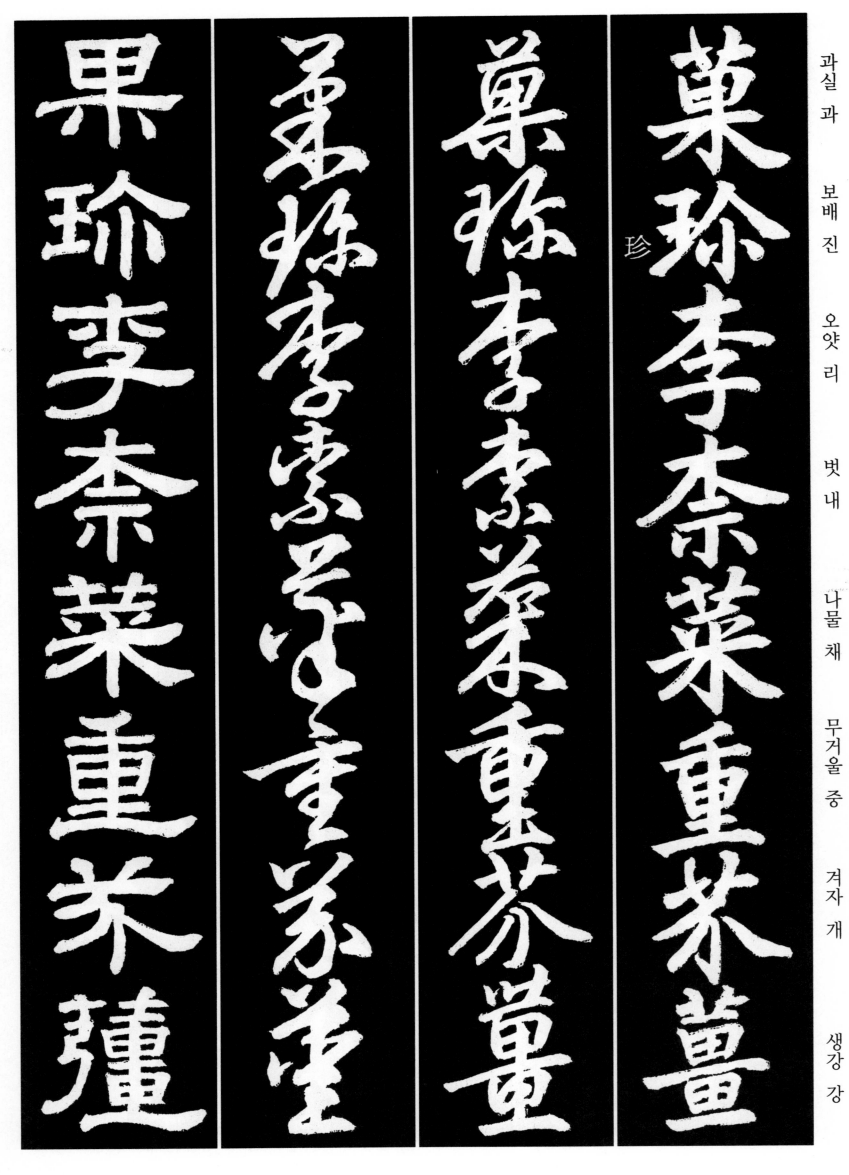

果 珍 李 柰 菜 重 芥 薑

과실 과

보배 진

오얏 리

벗 내

나물 채

무거울 중

겨자 개

생강 강

珍

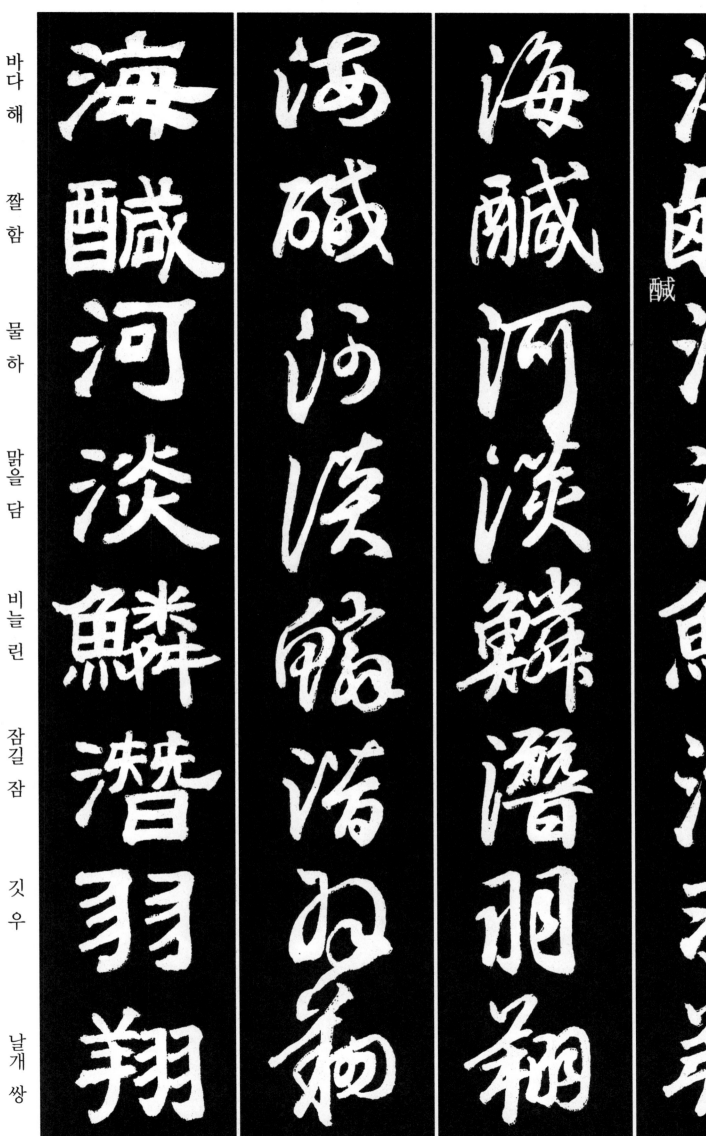

바다 해

짤 함

물 하

맑을 담

비늘 린

잠길 잠

깃 우

날개 쌍

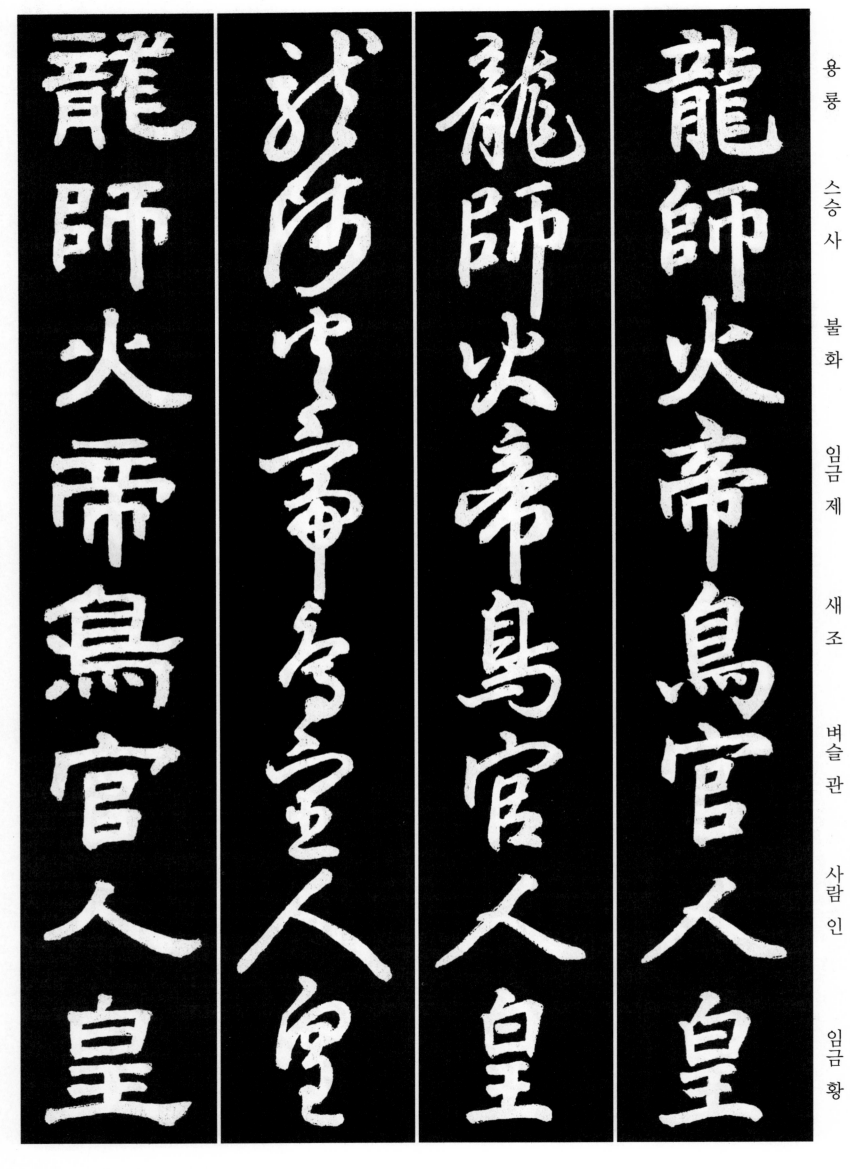

龍師火帝鳥官人皇

始制文字乃服衣裳

비로소 시
억제할 제
글월 문
글자 자
이에 내
옷 복
옷 의
치마 상

推位讓國有虞陶唐

밀 추

자리 위

사양 양

나라 국

있을 유

虞

나라 우

질그릇 도

당나라 당

16

弔民伐罪周發殷湯

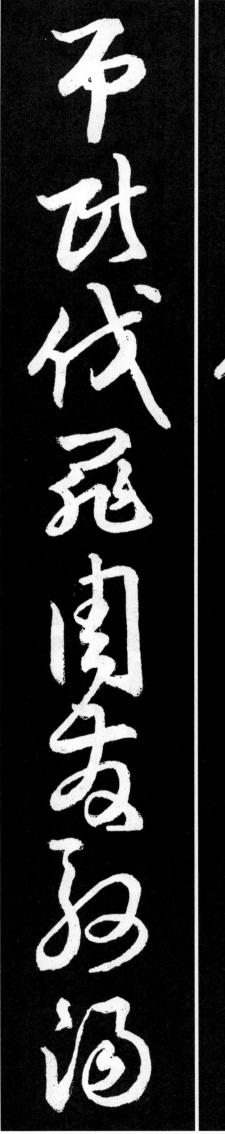
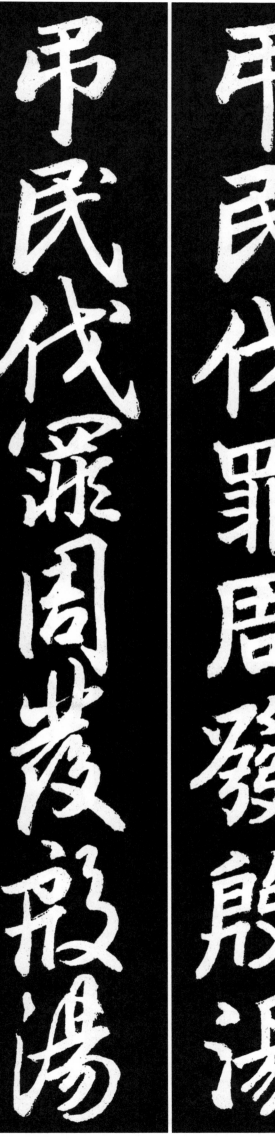

조상 조
백성 민
칠 벌
죄지을 죄
두루 주
필 발
나라 은
끓을 탕

弔民伐罪周發殷湯

17

앉을 좌

아침 조

물을 문

길 도

드리울 수

맞잡을 공

평평할 평

글 장

坐朝問道垂拱平章

坐朝問道垂拱平章

坐朝問道垂拱平章

坐朝問道垂拱平章

坐

垂

章

사랑 애

기를 육

검을 려

머리 수

신하 신

엎드릴 복

되 융

되 강

愛育黎首臣伏戎羌

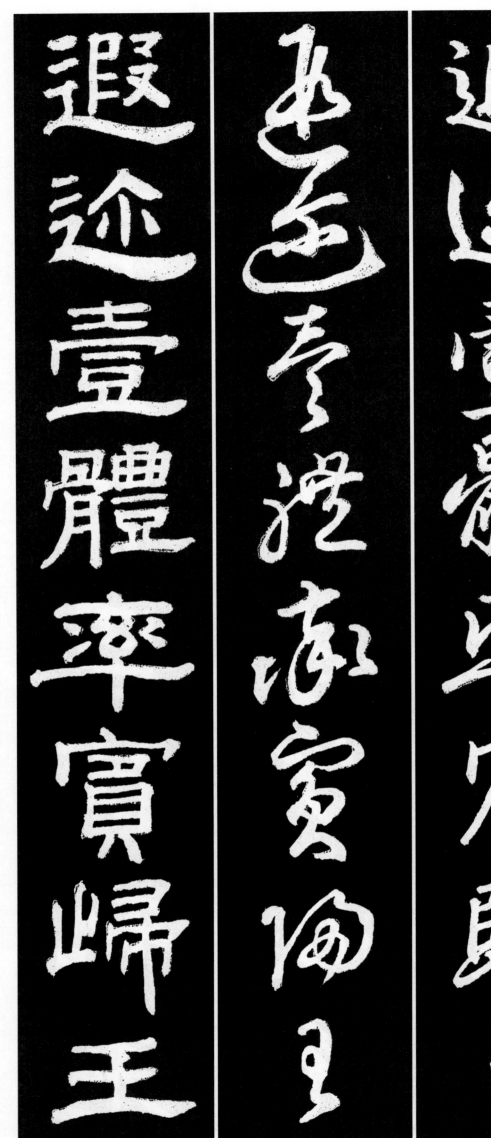
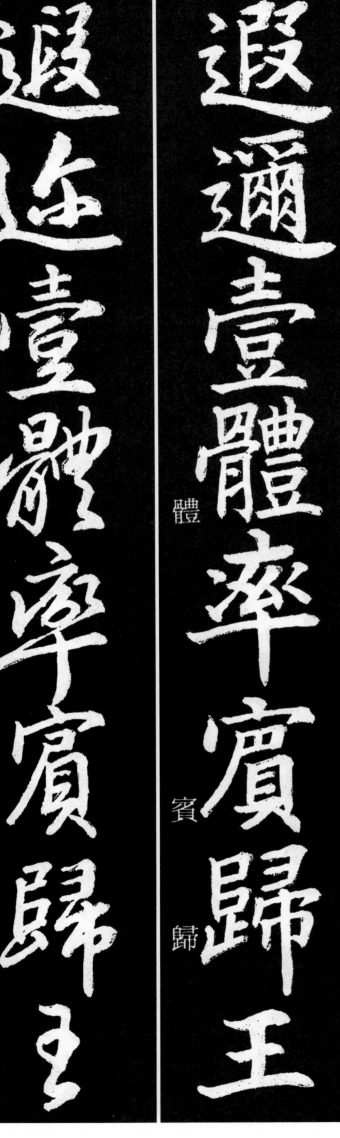

遐

邇

壹

體

率

賓

歸

王

울 명　새 봉　있을 재　나무 수　흰 백　망아지 구　밥 식　마당 장

鳴鳳在樹白駒食場

鳴鳳在樹白駒食場

鳴鳳在樹白駒食場

鳴鳳在樹白駒食場

鳳

場

化被草木賴及萬方

조화 화

입을 피

풀 초

나무 목

힘입을 뢰

미칠 급

일만 만

모 방




蓋此身髮四大五常


덮을 개
이 차
몸 신
터럭 발
넉 사
큰 대
다섯 오
떳떳할 상



蓋此身髮四大五常.



蓋此身髮四大五常　蓋此身髮四大五常　蓋此身髮四大五常　蓋此身髮四大五常

덮을 개

이 차

몸 신

터럭 발

넉 사

큰 대

다섯 오

떳떳할 상

恭惟鞠養　豈敢毀傷

恭惟鞠養　豈敢毀傷

恭惟鞠養　豈敢毀傷

恭惟鞠養　豈敢毀傷

공손 공

오직 유

칠 국

기를 양

어찌 기

용감할 감

헐 훼

상할 상

24

계집 녀

사모할 모

곧을 정

매울 렬

사내 남

본받을 효

재주 재

어질 량

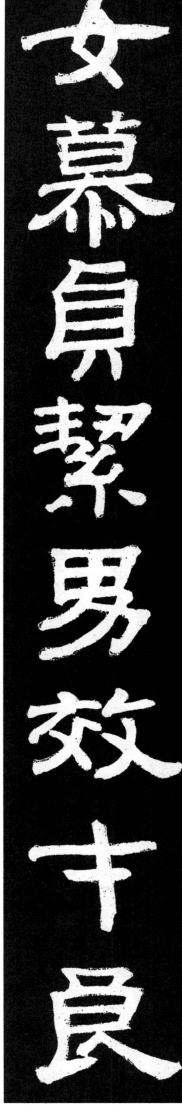
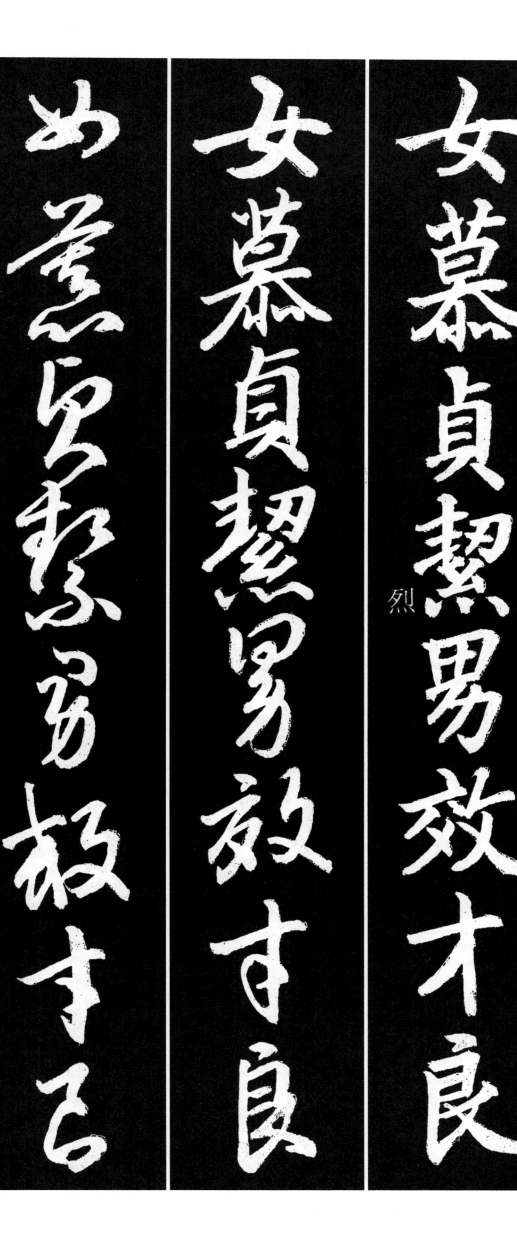

女慕貞烈 男效才良

알 지

지날 과

반드시 필

고칠 개

얻을 득

능할 능

말 막

잊을 망

知過必改
得能莫忘

知過必改
得能莫忘

知過必改
得能莫忘

知過必改
得能莫忘

罔　談　彼　短　靡　恃　己　長

엎을 망
이야기 담
저 피
짧을 단
아닐 미
믿을 시
몸 기
길 장

罔談彼短　靡恃己長

罔談彼短　靡恃己長

罔談彼短　靡恃己長

罔談彼短　靡恃己長

27

信使可覆器欲難量

믿을 신

사신 사

옳을 가

덮을 복

그릇 기

욕심 욕

어려울 난

헤아릴 량

墨悲絲染詩讚羔羊

墨悲絲染詩讚羔羊

墨悲絲染詩讚羔羊

墨悲絲染詩讚羔羊

먹 묵
슬플 비
실 사
물들일 염
시 시
칭찬할 찬
염소 고
양 양

볕 경

다닐 행

벼리 유

어질 현

이길 극

생각 념

지을 작

성인 성

景行維賢克念作聖

景行維賢克念作聖

景行維賢克念作聖

景行維賢克念作聖

덕 덕

세울 건

이름 명

설립

모양 형

끝 단

겉 표

바를 정

德建名立形端表正

德建名立形端表正

德建名立形端表正

德建名立形端表正

空谷傳聲虛堂習聽

空谷傳聲虛堂習聽

空谷傳聲虛堂習聽

空谷傳聲虛堂習聽

재앙 화

인할 인

악할 악

쌓을 적

복 복

인연 연

착할 선

경사 경

禍因惡積福緣善慶

禍因惡積福緣善慶

禍因惡積福緣善慶

禍因惡積福緣善慶

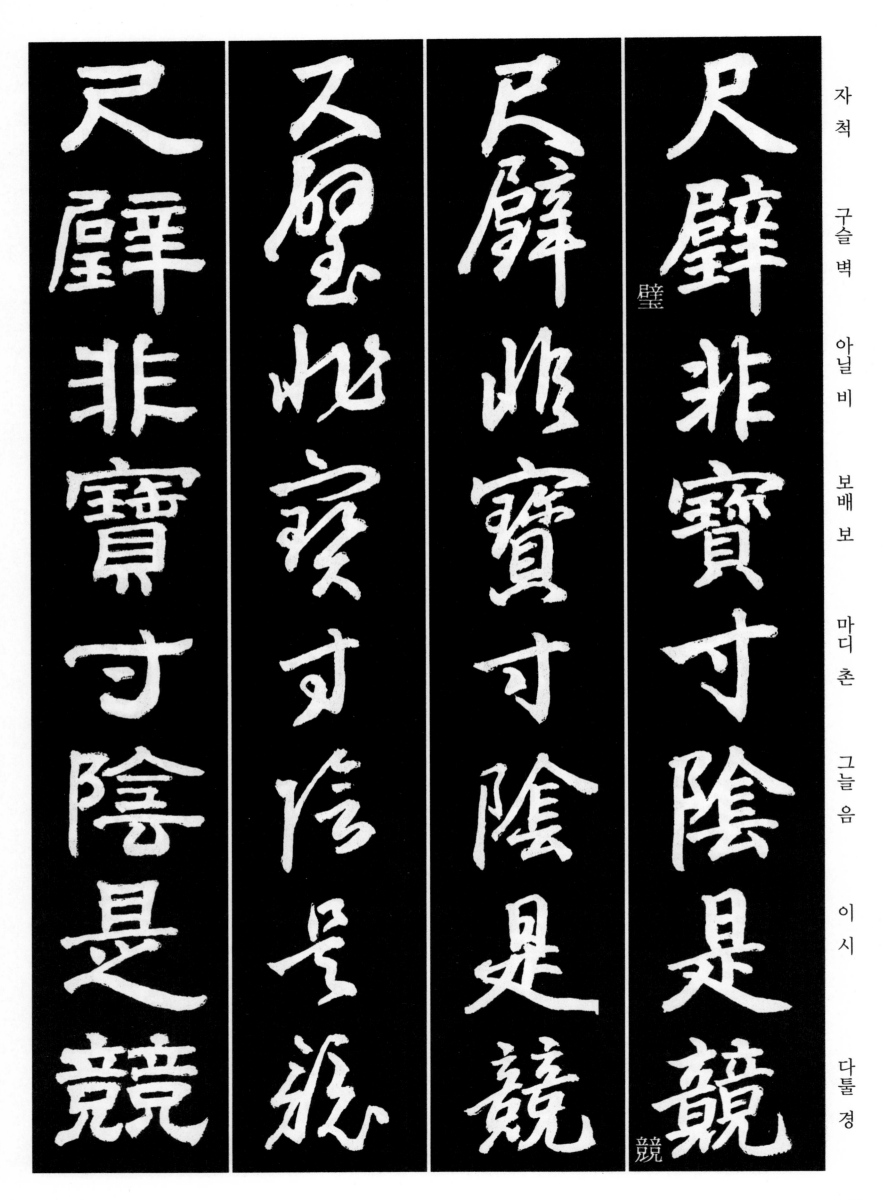

자 척

구슬 벽

아닐 비

보배 보

마디 촌

그늘 음

이 시

다툴 경

尺璧非寶寸陰是競

璧

競

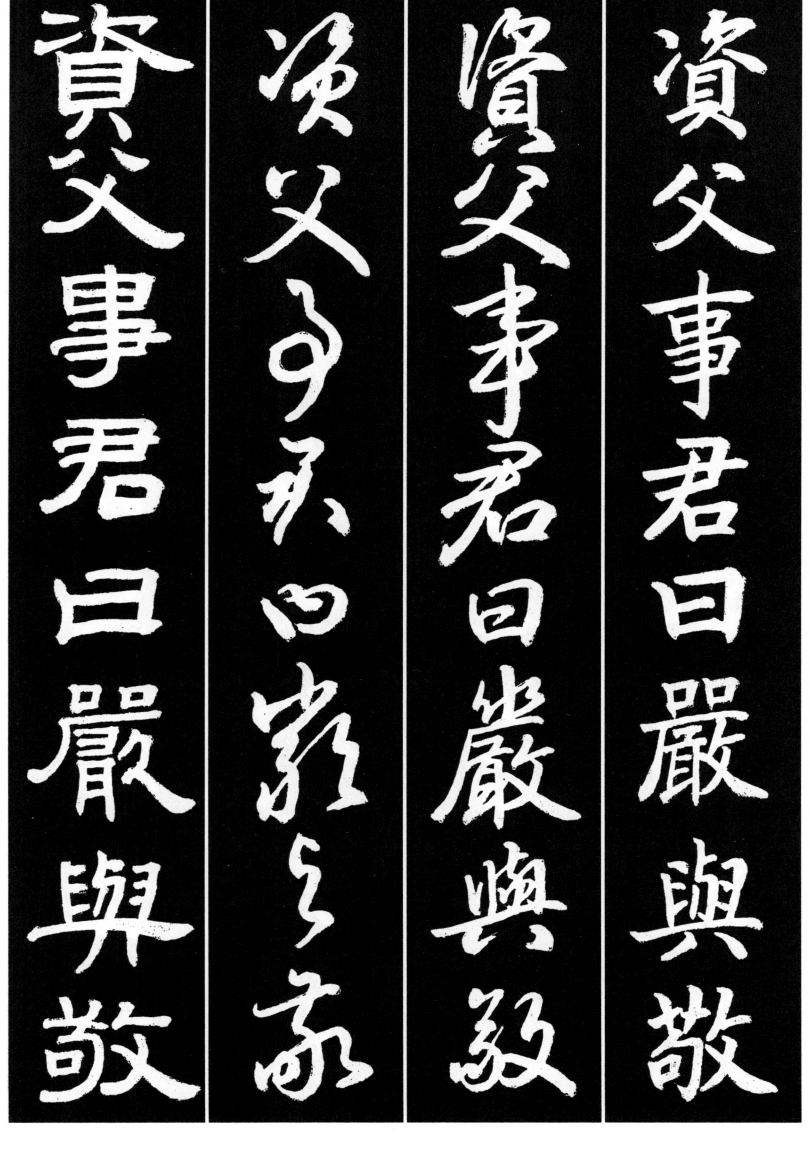

재물 자

아비 부

일 사

임금 군

가로 왈

엄할 엄

더불 여

공경할 경

효도 효

마땅할 당

다할 갈

힘 력

충성 충

법측 측

다할 진

목숨 명

孝當竭力忠則盡命

孝當竭力忠則盡命

孝當竭力忠則盡命

孝當竭力忠則盡命

임할 임

깊을 심

밟을 리

얇을 박

이를 숙

흥할 흥

따뜻 온

서늘할 청

臨深履薄夙興溫凊

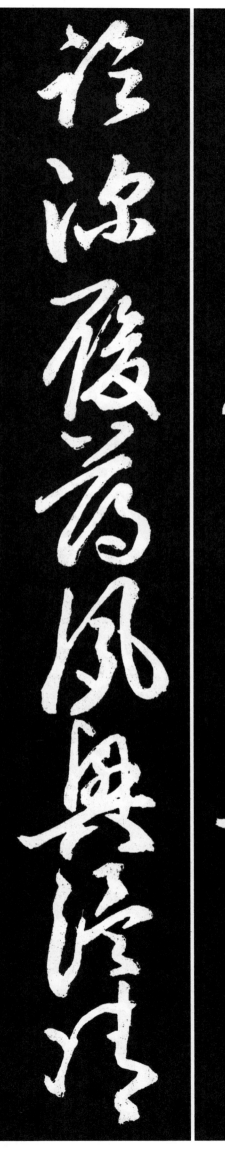

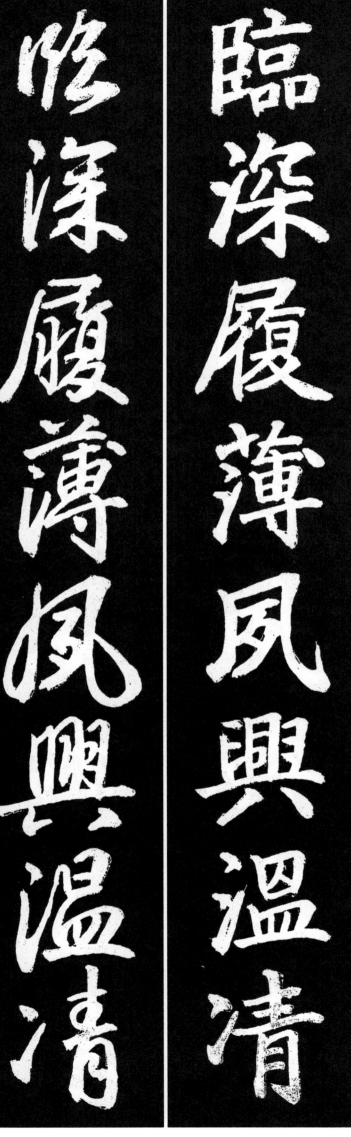

似

蘭

斯

馨

如

松

之

盛

似

蘭

斯

馨

如

松

之

盛

佀

蘭

斯

馨

如

松

之

盛

같을 사

난초 란

이 사

향기 형

같을 여

소나무 송

갈 지

성할 성

38

川流不息淵澄取映

내 천
흐를 류
아닐 불
쉴 식
못 연
맑을 징
취할 취
비칠 영

얼굴 용

그칠 지

같을 약

생각 사

말씀 언

말씀 사

편안할 안

정할 정

容止若思言辭安定

容止若思言辭安定

容止若思言辭安定

容止若思言辭安定

辭

篤初誠美慎終宜令


도타울 독
처음 초
정성 성
아름다울 미
삼갈 신
마칠 종
마땅 의
하여금 령





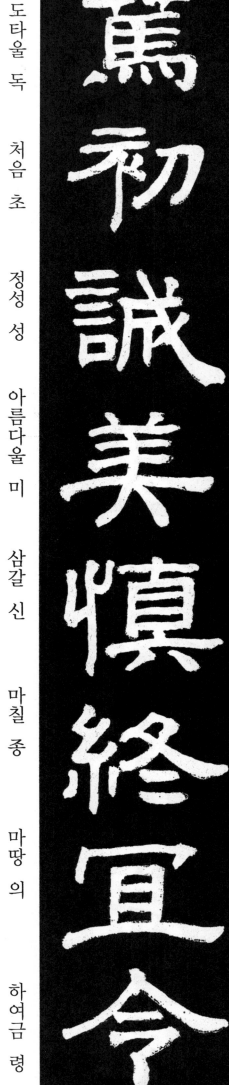

도타울 독

처음 초

정성 성

아름다울 미

삼갈 신

마칠 종

마땅 의

하여금 령

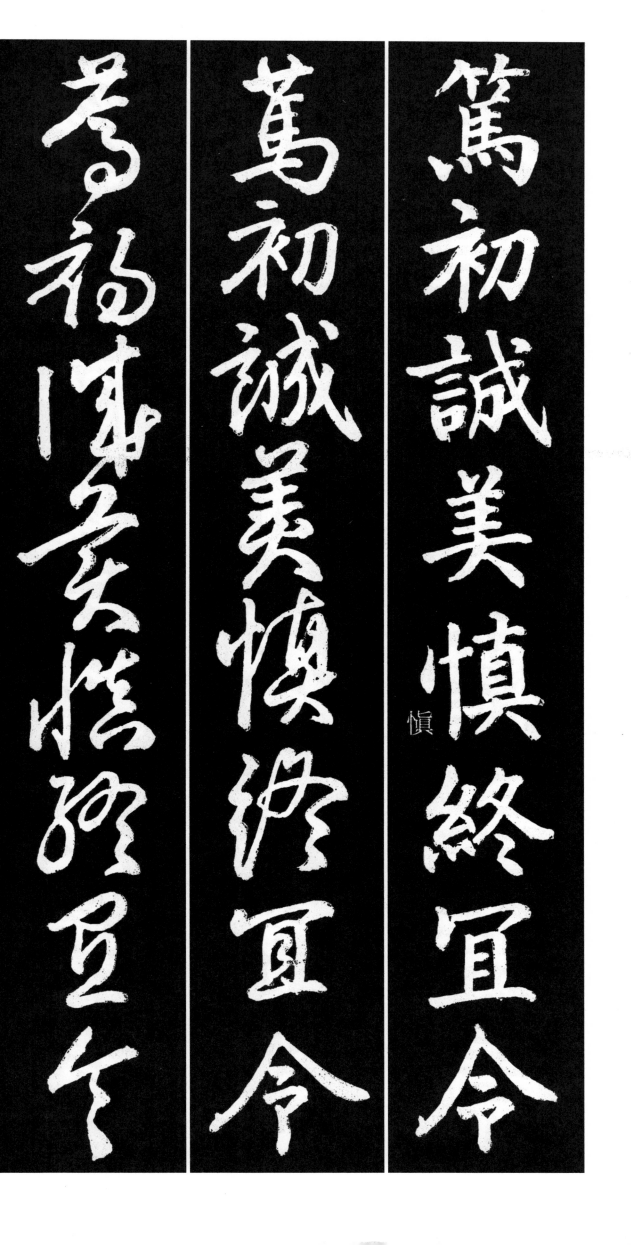

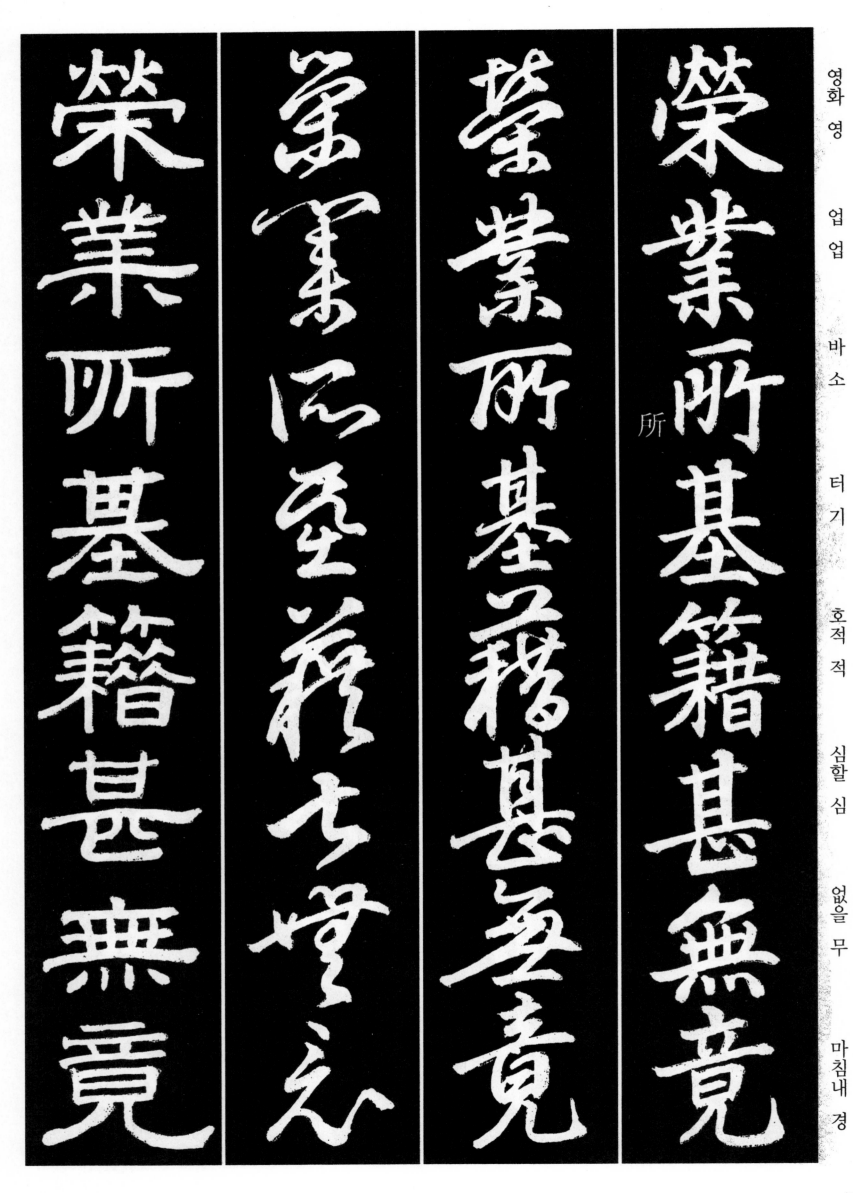

영화 영

업 업

바 소

터 기

호적 적

심할 심

없을 무

마침내 경

所

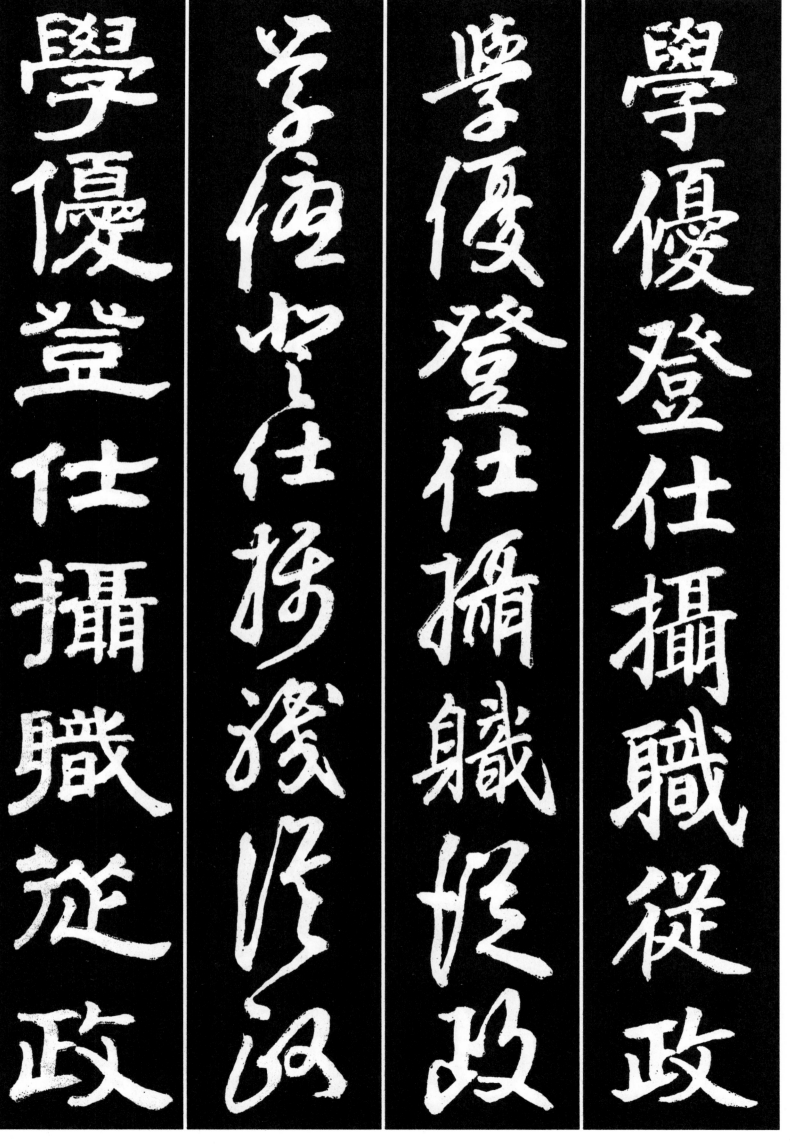

배울 학

넉넉할 우

오를 등

벼슬 사

잡을 섭

일 직

따를 종

정사 정

43

存以甘棠去而益詠

存以甘棠去而益詠

存以甘棠去而益詠

存以甘棠去而益詠

풍류 악

다를 수

귀할 귀

천할 천

예도 례

다를 별

높을 존

낮을 비

樂殊貴賤禮別尊卑

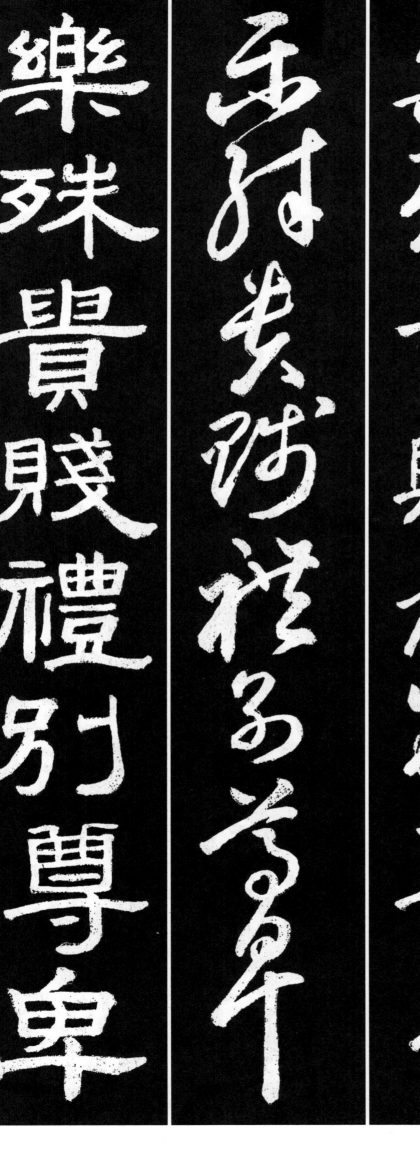

樂殊貴賤禮別尊卑

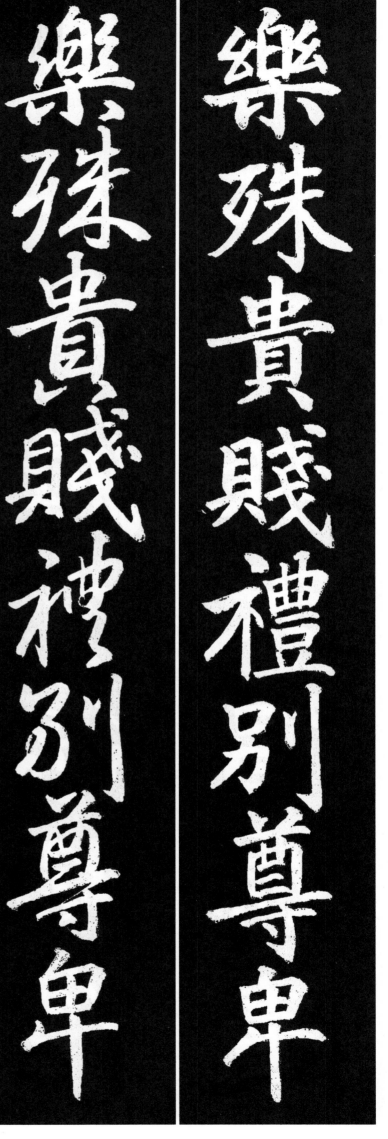

樂殊貴賤禮別尊卑

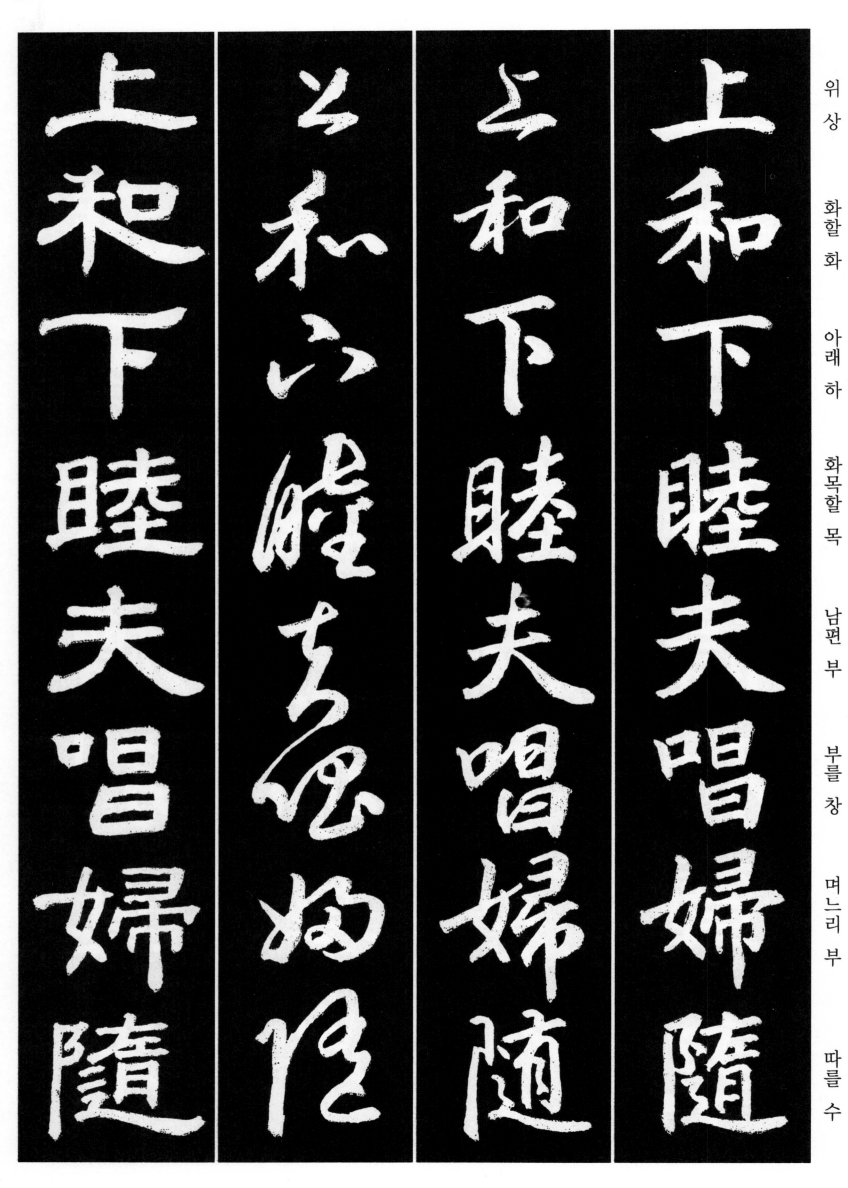

위 상

화할 화

아래 하

화목할 목

남편 부

부를 창

며느리 부

따를 수

上和下睦夫唱婦隨

上和下睦夫唱婦隨

上和下睦夫唱婦隨

上和下睦夫唱婦隨

바깥 외

받을 수

스승 부

가르칠 훈

들 입

받들 봉

어미 모

거동 의

外受傳訓入奉母儀

外受傳訓入奉母儀

外受傳訓入奉母儀

外受傳訓入奉母儀

諸姑伯姊猶

叔

子比兒

諸姑伯姊猶

子比兒

潘姑伯汾猶

子以

諸姑伯姊猶

子比見

할미 고

만백

아저씨 숙

같을 유

아들 자

견줄 비

아이 아

孔懷兄弟同氣連枝

孔懷兄弟同氣連枝

孔懷兄弟同氣連枝

孔懷兄弟同氣連枝

交友投分切磨箴規

交友投分切磨箴規

交友投分切磨箴規

交友投分切磨箴規

投

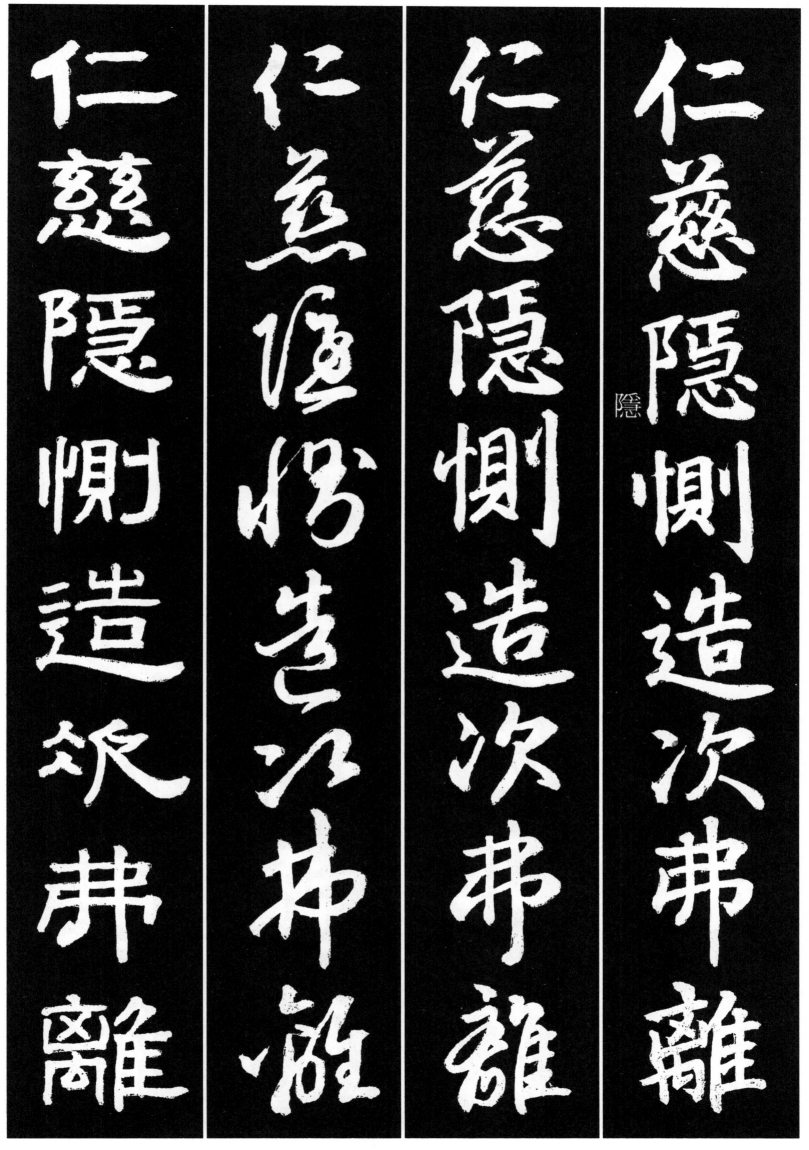

仁慈隱惻造次弗離

節義廉退　顛沛匪虧

마디 절

옳을 의

청렴 렴

물러날 퇴

기울어질 전

자빠질 패

비적 비

이지러질 휴

52

성품 성

고요할 정

뜻 정

편안할 일

마음 심

움직일 동

귀신 신

피로할 피

性靜情逸心動神疲

性靜情逸心動神疲

性靜情逸心動神疲

性靜情逸心動神疲

守眞志滿逐物意移

守眞志滿逐物意移

守眞志滿逐物意移

守眞志滿逐物意移

堅持雅操好爵自縻

堅持雅操好爵自縻

堅持雅操好爵自縻

堅持雅操好爵自縻

굳을 견

가질 지

아담할 아

잡을 조

좋을 호

벼슬 작

스스로 자

얽을 미

55

도읍 도
고을 읍
빛날 화
여름 하
동녘 동
서녘 서
두 이
서울 경

都邑華夏東西二京

都邑華夏東西二京

都邑華夏東西二京

都邑華夏東西二京

背 邙 面 洛 浮 渭 據 涇

등배 터망 낮면 낙수락 뜰부 위수위 응거할거 경수경

57

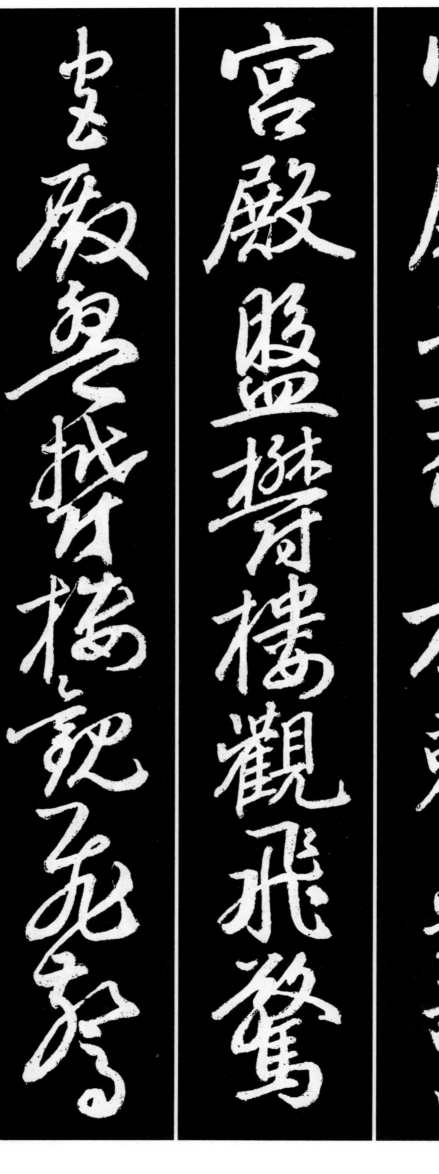

宮殿盤欝樓觀飛驚

그림 도

베낄 사

새 금

짐승 수

그림 화

채색 채

신선 선

신령 령

圖寫禽獸畫綵僊靈

圖寫禽獸畫綵仙靈

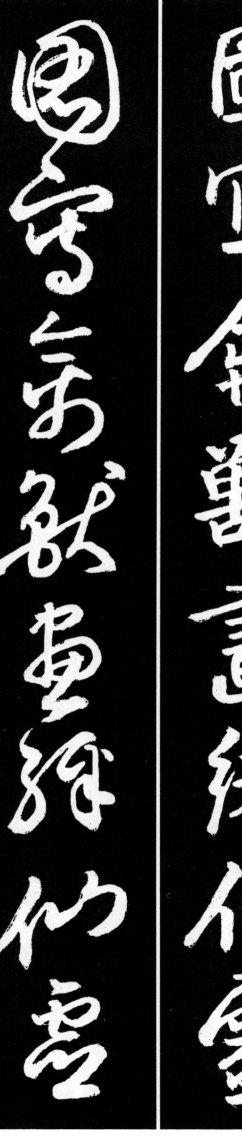

圖寫禽獸畫綵仙靈

丙 舍 傍 啓 甲 帳 對 楹

肆筵設席鼓瑟吹笙

베풀 사
자리 연
베풀 설
자리 석
북 고
비파 슬
불 취
저 생

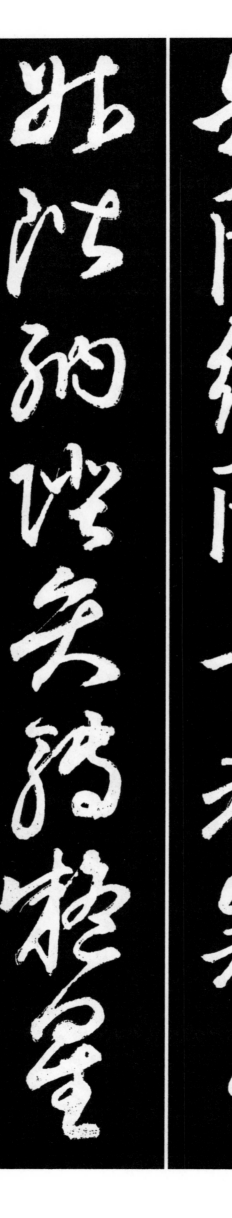

升階納陛弁轉疑星

陞

오를 승　뜰 계　바칠 납　섬돌 폐　고깔 변　구를 전　의심할 의　별 성

오른쪽 우

통할 통

넓을 광

안 내

왼 좌

통달할 달

이을 승

밝을 명

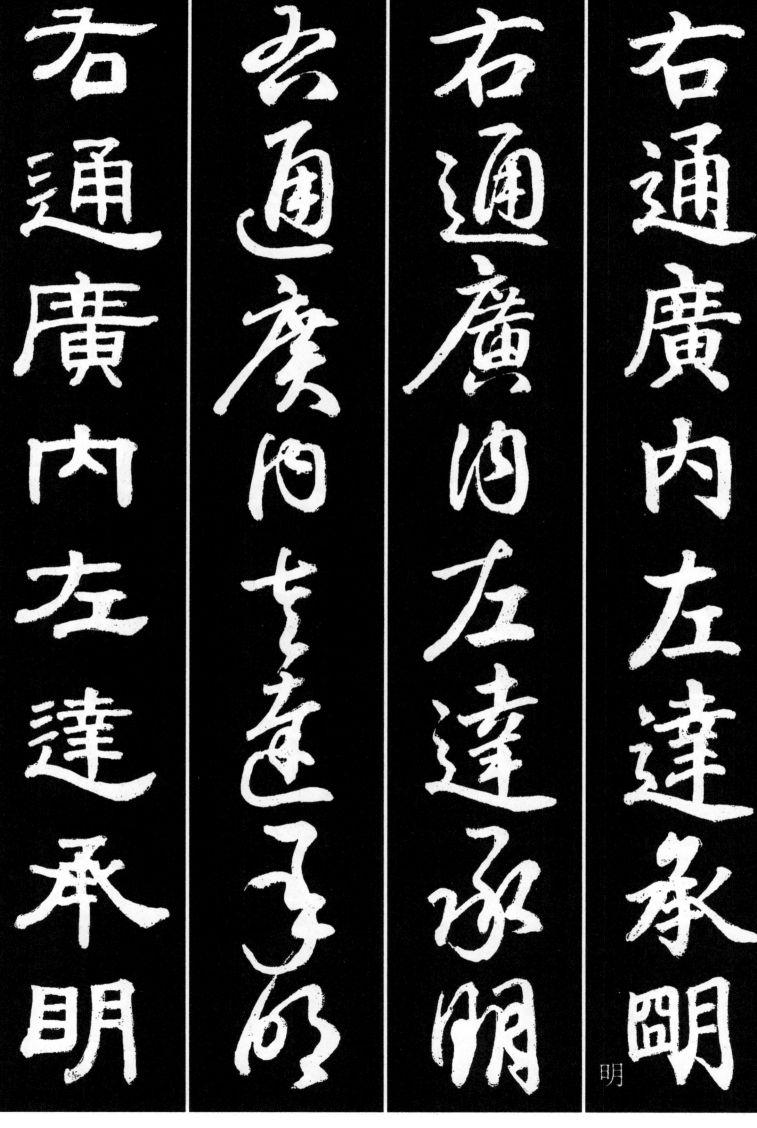

右通廣內左達承明

이미 기

모을 집

무덤 분

법 전

또 역

모을 취

무리 군

꽃부리 영

既集墳典亦聚羣英

群

既集墳典亦聚羣英

既集墳典亦聚羣英

既集墳典亦聚羣英

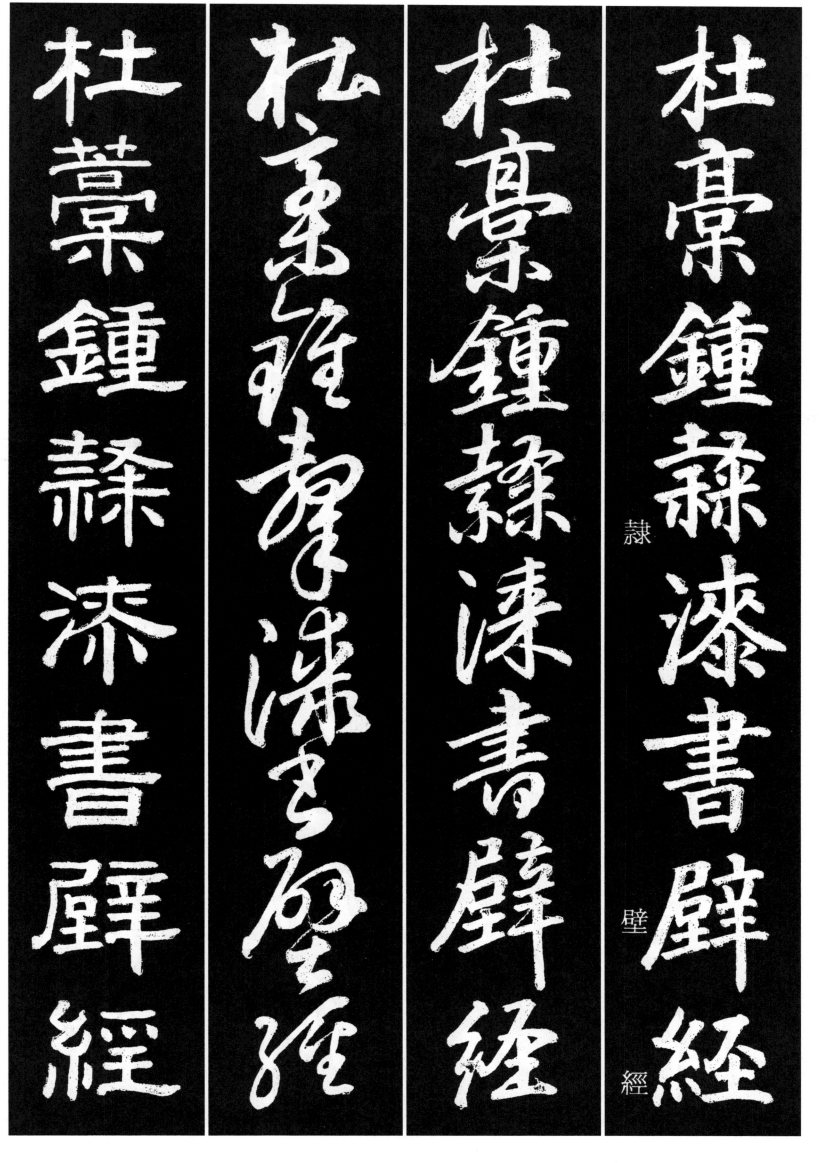

막을 두
짚고
쇠북 종
글씨 예
옻칠 칠
글 서
벽 벽
경서 경

隸

壁
經

65

府羅將相路俠槐卿

마을 부

벌일 라

장수 장

서로 상

길 로

낄 협

회화나무 괴

벼슬 경

66

戶封八縣家給千兵

집 호
봉할 봉
여덟 팔
고을 현
집 가
줄 급
일천 천
군사 병

高	高	髙	髙	높을 고
冠	冠	冠	冠	갓 관
陪	陪	陪	陪	모실 배
輦	輦	華	華	가마 련
驅	驅	驅	驅	몰 구
轂	轂	轂	轂	바퀴 곡
振	振	振	振	떨칠 진
纓	纓	纓	纓	갓끈 영

世祿侈富車駕肥輕

녹 록

사치할 치

부자 부

수레 차

수레 가

살찔 비

가벼울 경

꾀 책

공 공

무성할 무

열매 실

새길 륵

비석 비

새길 각

새길 명

策功茂實勒碑刻銘

策功茂實勒碑刻銘

策功茂實勒碑刻銘

策功茂實勒碑刻銘

刻

磻溪伊尹佐時阿衡

강이름 반
시내 계
저 이
맏 윤
도울 좌
때 시
언덕 아
저울 형

奄宅曲阜微旦孰營

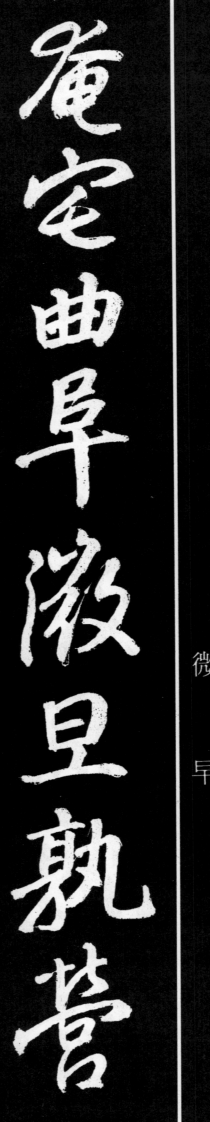

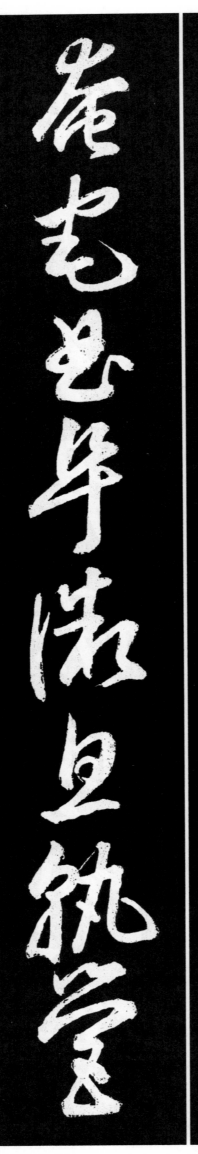

奄宅曲阜微旦孰營

문득 엄

집 택

굽을 곡

언덕 부

작을 미

微
旦

이를 조

누구 숙

경영할 영

桓公匡合濟弱扶傾

군셀 환

귀인 공

바를 광

모을 합

건널 제

약할 약

도울 부

기울 경

비단 기

돌아올 회

한수 한

은혜 혜

기뻐할 열

느낄 감

호반 무

장정 정

綺 廻 漢 惠 說 感 武 丁

준걸 준

어질 예

빽빽할 밀

말 물

많을 다

선비 사

이 식

편안 영

俊乂密勿多士寔寧

俊乂密勿多士寔寧

俊乂密勿多士寔寧

俊乂密勿多士寔寧

晋楚更覇趙魏困橫

晋楚更覇趙魏困橫

晋楚更覇趙魏困橫

晋楚更覇趙魏困橫

나라 진

나라 초

고칠 경

으뜸 패

나라 조

나라 위

곤할 곤

가로 횡

거짓 가

길 도

멸할 멸

나라 괵

밟을 천

흙 토

모일 회

맹세 맹

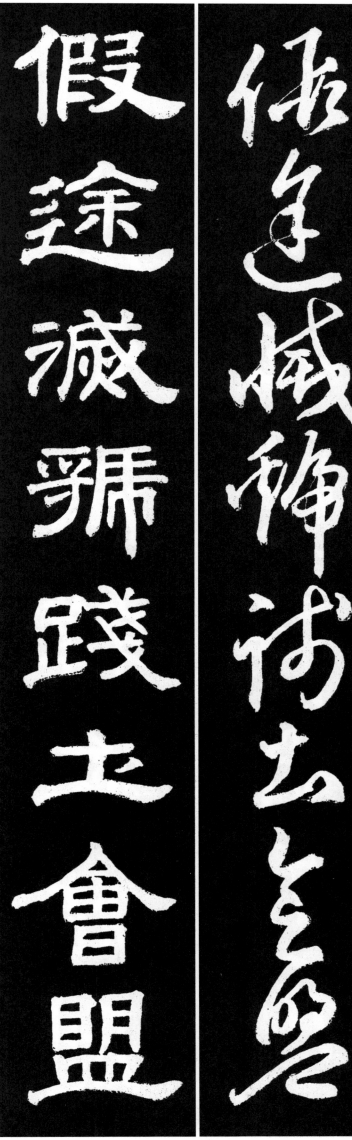

假途滅虢
踐土會盟

어찌 하

좇을 준

언약 약

법 법

나라 한

해질 폐

번거로울 번

형벌 형

何遵約法韓弊煩刑

何遵約法韓弊煩刑

何遵約法韓弊煩刑

何遵約法韓弊煩刑

起 崩 頗 牧 用 軍 最 精

일어날 기
갈길 전
자못 파
칠 목
쓸 용
군사 군
가장 최
정할 정

宣威沙漠馳譽丹青

베풀 선

위엄 위

모래 사

아득할 막

달릴 치

칭찬할 예

붉을 단

푸를 청

九州禹蹟百郡秦幷

九州禹蹟百郡秦幷

九州禹蹟百郡秦幷

九州禹蹟百郡秦幷

아홉 구

고을 주

하우씨 우

자취 적

일백 백

고을 군

나라 진

아우를 병

嶽宗恒似禪主云亭

嶽宗恒似禪主云亭

嶽宗恒似禪主云亭

嶽宗恒似禪主云其亭

큰산 악

근본 종

항상 항

뫼 대

터닦을 선

임금 주

이를 운

정자 정

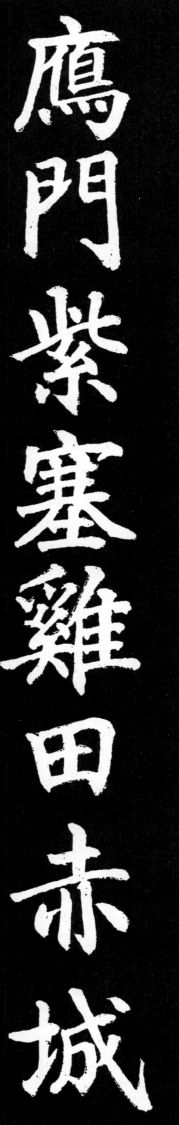

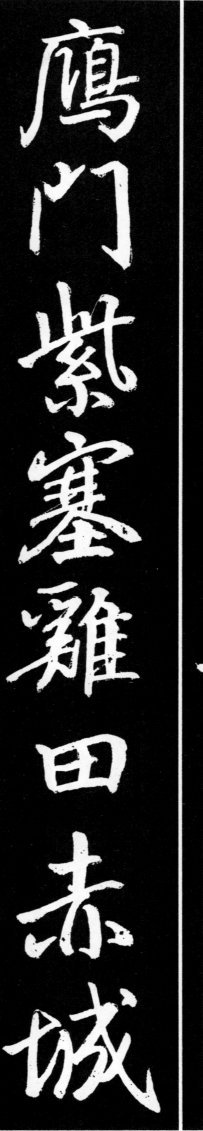

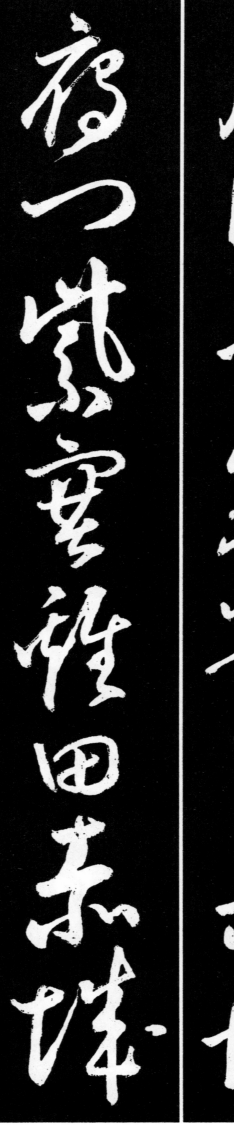

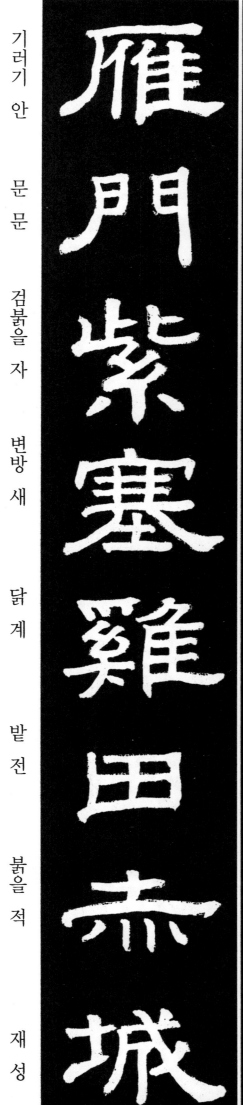

雁門紫塞雞田赤城

昆池碣石　鉅野洞庭

昆池碣石　鉅野洞庭

昆池碣石　鉅野洞庭

昆池碣石　鉅野洞庭

빌 광

멀 원

솜 면

멀 막

바위 암

메뿌리 수

아득할 묘

어두울 명

綿

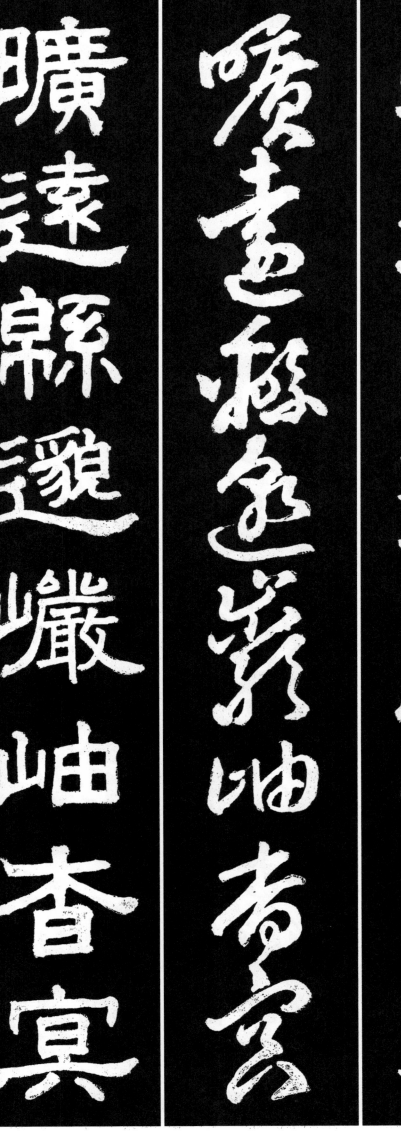
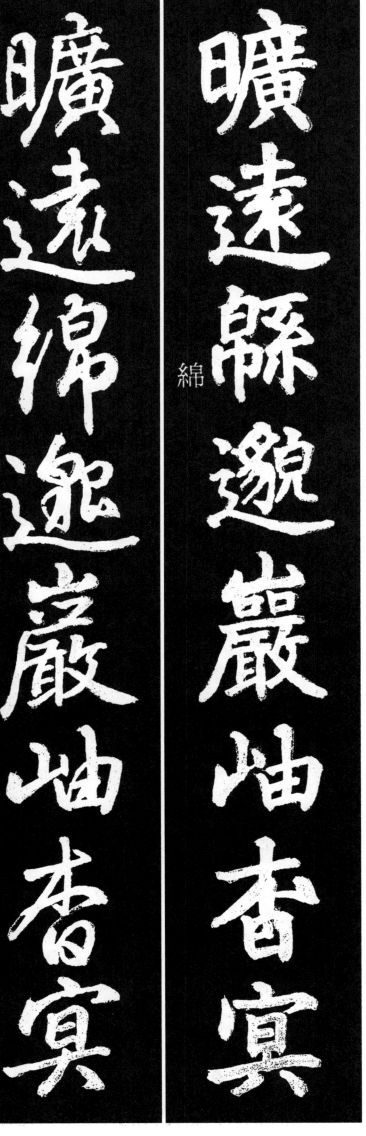

曠遠綿邈巖岫杳冥

治本於農 務茲稼穡

治本於農 務茲稼穡

治本於農 務茲稼穡

治本於農 務茲稼穡

稽

다스릴 치
근본 본
어조사 어
농사 농
힘쓸 무
이 자
심을 가
거둘 색

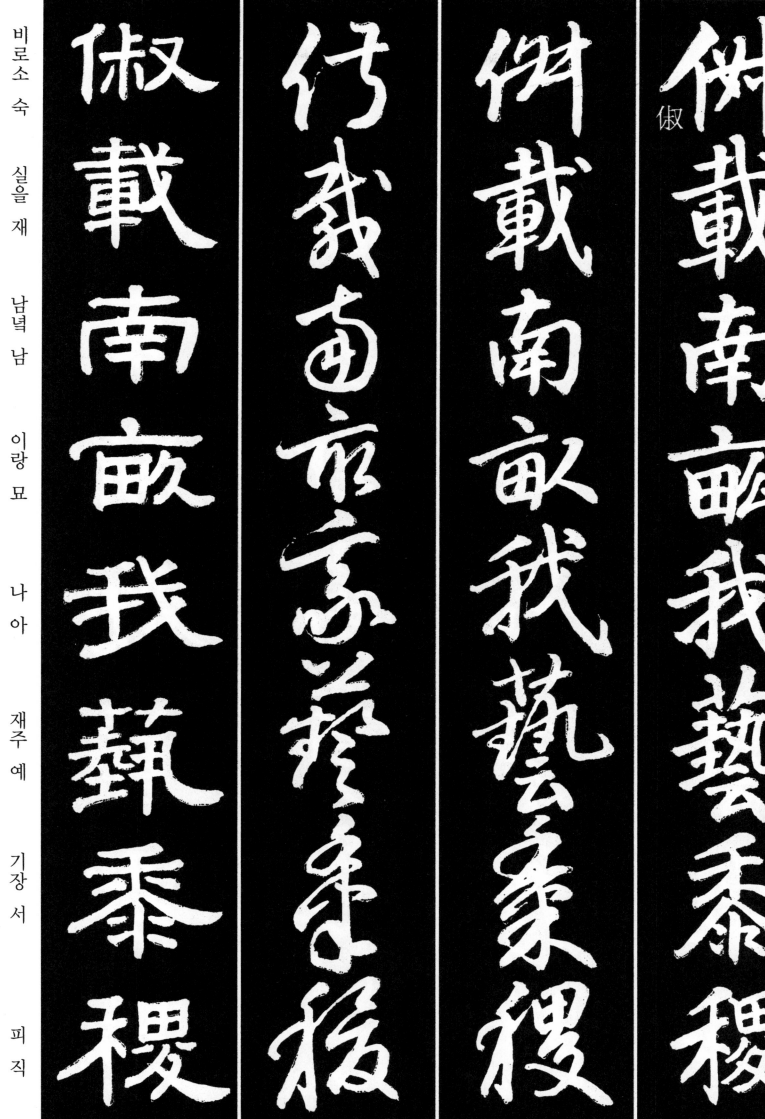

비로소 숙

실을 재

남녘 남

이랑 묘

나 아

재주 예

기장 서

피 직

俶

세금 세

익힐 숙

바칠 공

새 신

권할 권

상줄 상

내칠 출

오를 척

税熟貢新勸賞黜陟

税熟貢新勸賞黜陟

税熟貢新勸賞黜陟

税熟貢新勸賞黜陟

맏 맹

수레 가

도타울 돈

힐 소

사기 사

물고기 어

잡을 병

곧을 직

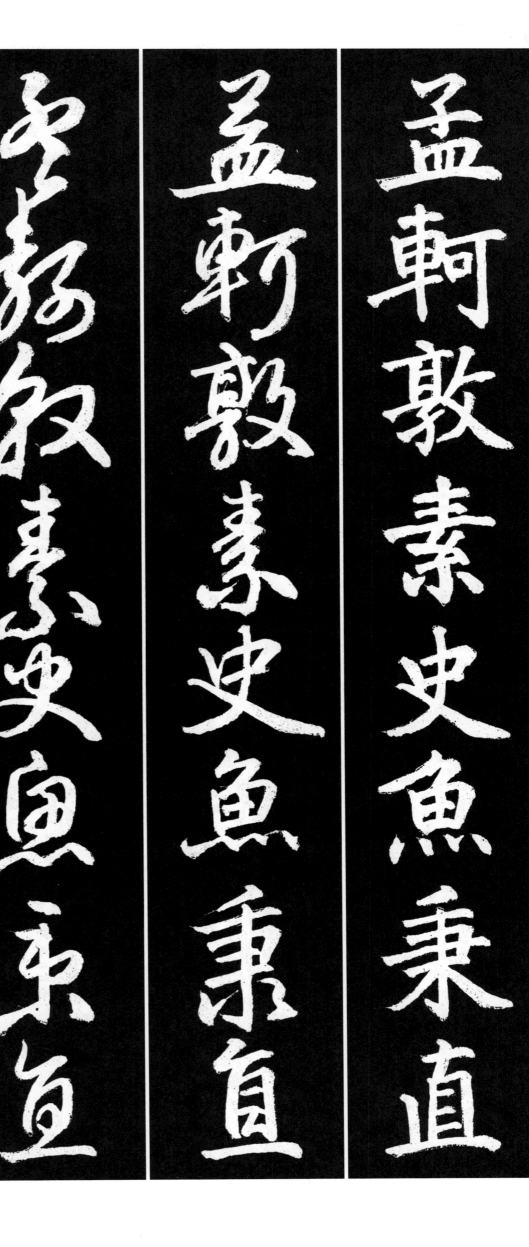

거의 서

거의 기

가운데 중

떳떳할 용

수고할 로

겸손할 겸

삼갈 근

칙서 칙

庶幾中庸勞謙謹敕

庶幾中庸勞謙謹敕

庶幾中庸勞謙謹敕

庶幾中庸勞謙謹敕

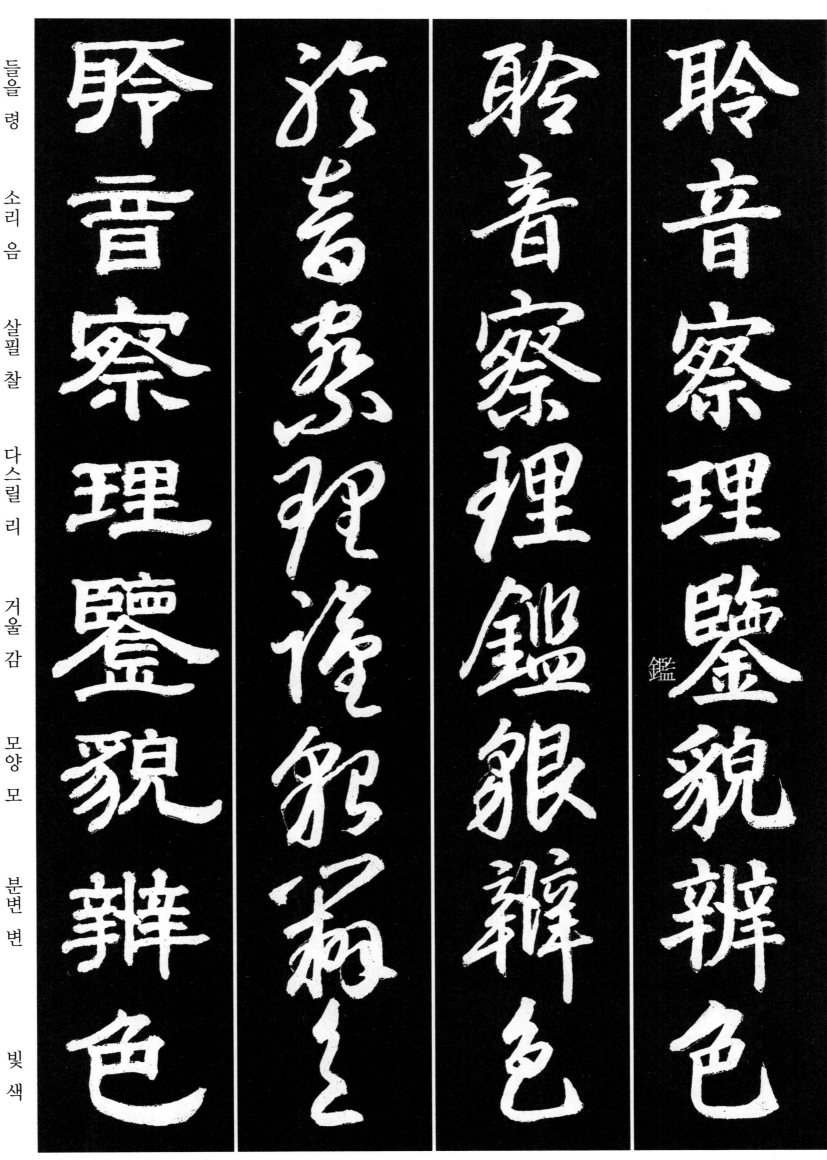

들을 령

소리 음

살필 찰

다스릴 리

거울 감

모양 모

분변 변

빛 색

貽厥嘉猷勉其祗植

貽厥嘉猷勉其祗植

貽厥嘉猷勉其祗植

貽厥嘉猷勉其祗植

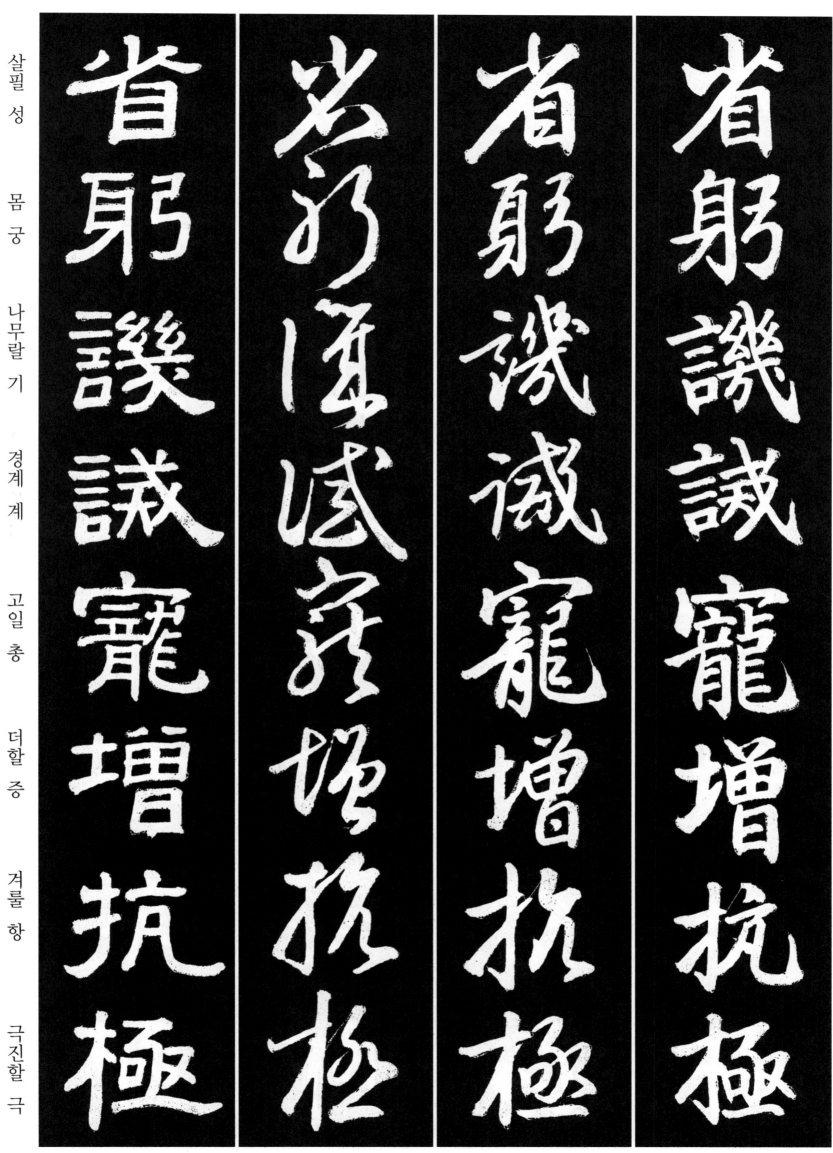

살필 성

몸 궁

나무랄 기

경계 계

고일 총

더할 증

겨룰 항

극진할 극

省躬譏誡寵增抗極

위태 태

욕할 욕

가까울 근

부끄러울 치

수풀 림

언덕 고

다행 행

곧 즉

殆辱近恥林皋幸即

殆辱近恥林皋幸即

殆辱近恥林皋幸即

殆辱近恥林皋幸即

두 양

멀 소

볼 견

틀 기

풀 해

짤 조

누구 수

핍박할 핍

疏

兩疏見機解組誰逼

索居閑處沈默寂寥 索居閑處沈默寂寥 索居閑處沈默寂寥 索居閑處沈默寂寥

찾을 색

살 거

한가 한

곳 처 잠길 침

잠잠할 묵

고요할 적

고요 요

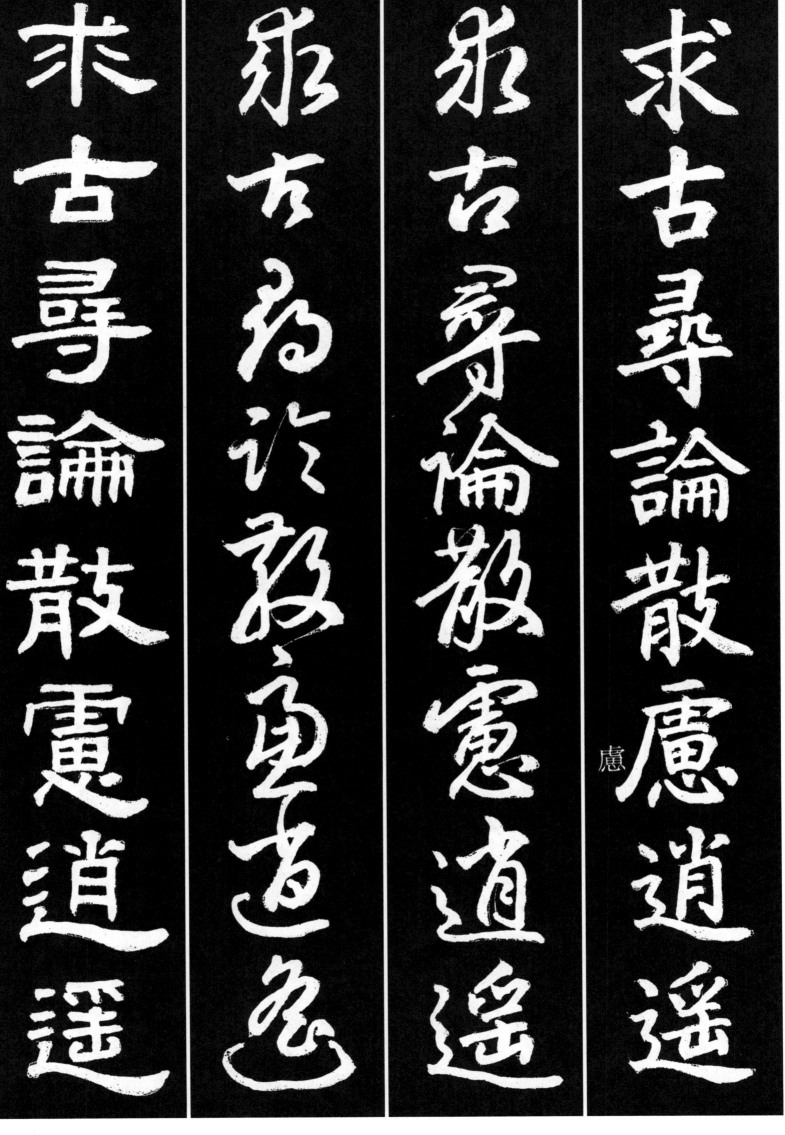

求 구할 구
古 옛 고
尋 찾을 심
論 의논 론
散 흩을 산
慮 생각 려
逍 노닐 소
遙 멀 요

欣奏累遣感謝歡招

欣奏累遣感謝歡招

欣奏累遣感謝歡招

欣奏累遣感謝歡招

기쁠 흔

아뢸 주

여러 루

보낼 견

슬플 척

사례 사

즐길 환

부를 초

98

개천 거

연꽃 하

과녁 적

지낼 력

동산 원

풀 망

뽑을 추

조목 조

渠荷的歷
園莽抽條

莽

枇杷晚翠梧桐早凋

枇杷晚翠梧桐早凋

枇杷晚翠梧桐早凋

枇杷晚翠梧桐早凋

나무 비

나무 파

늦을 만

푸를 취

오동 오

오동 동

이를 조

시들 조

晚

陳根委醫落葉飄颻

묵을 진
뿌리 근
맡길 위
가릴 예
떨어질 락
잎 엽
나부낄 표
질풍 요

놀 유

봉황새 곤

홀로 독

돌 운

업신여길 릉

문지를 마

붉을 강

하늘 소

遊鯤獨運凌摩絳霄

遊鵾獨運凌摩絳霄

遊鵾獨運凌摩絳霄

遊鵾獨運凌摩絳霄

耽讀翫市寓目囊箱

沈濱**玩**

즐길 탐

읽을 독

구경 완

저자 시

부칠 우

눈 목

주머니 낭

상자 상

易輶攸畏屬耳垣墻

易輶攸畏屬耳垣墻

易輶攸畏屬耳垣墻

易輶攸畏屬耳垣墻

牆

갖출 구

반찬 선

밥 손

밥 반

맞을 적

입 구

채울 충

창자 장

具膳飡飯
適口充腸

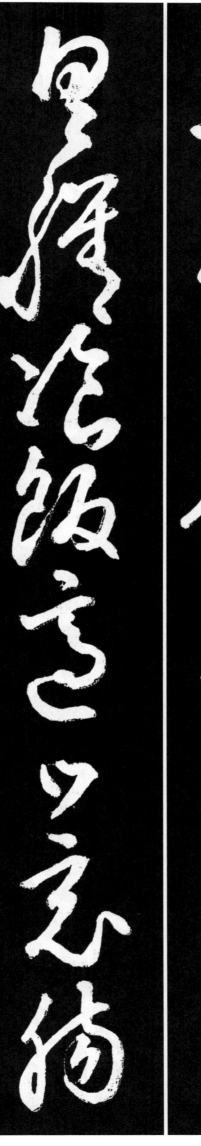

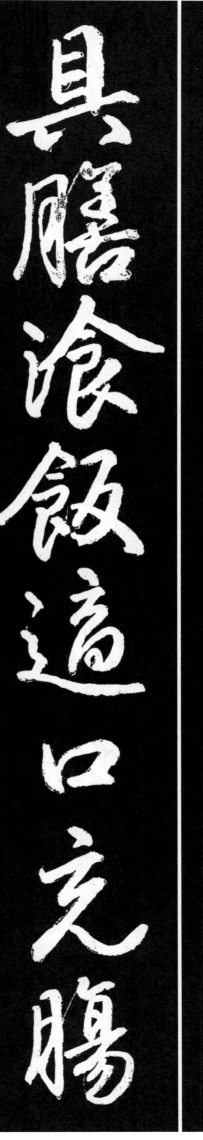

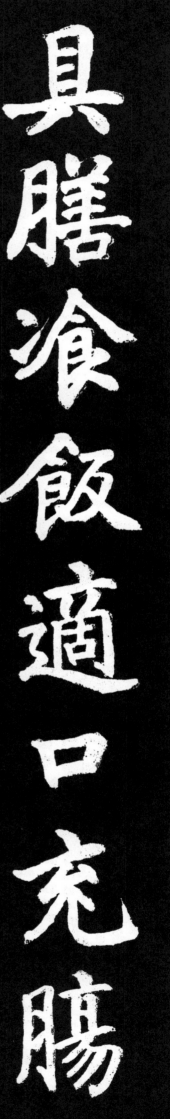

飽飯烹宰饑厭糟糠

飽飯亯宰飢厭糟糠

飽飯享宰飢厭糟粖

飽飯烹宰飢厭糟糠穜

厭

親할 친

겨레 척

연고 고

옛 구

늙을 로

젊을 소

다를 이

양식 량

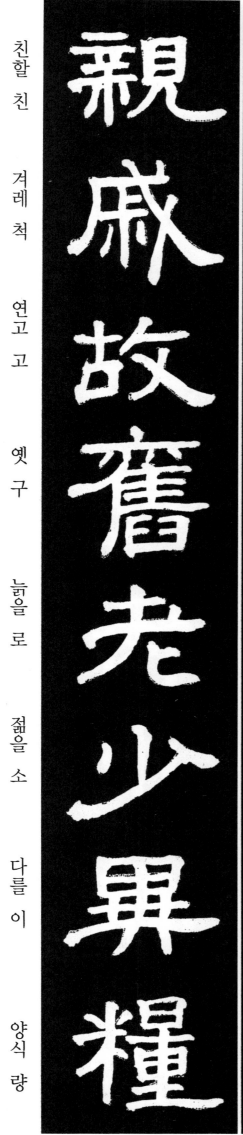
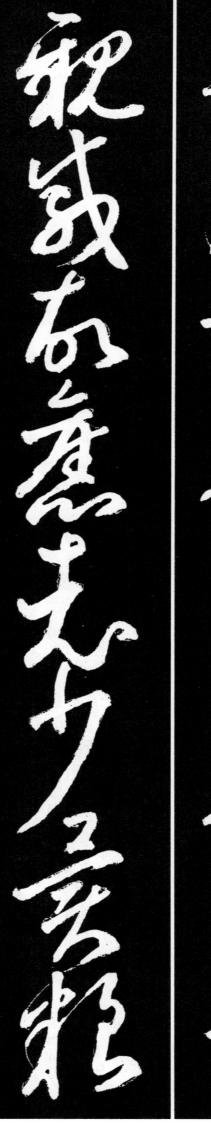
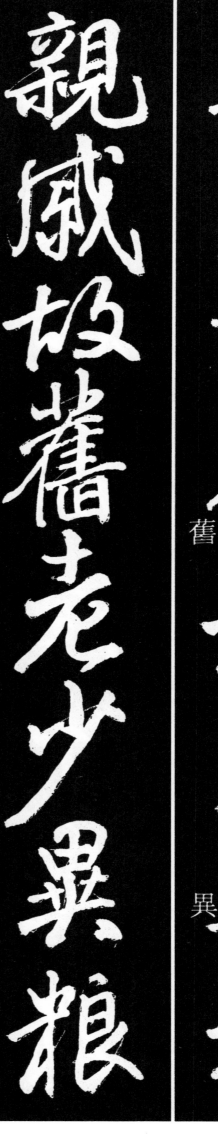
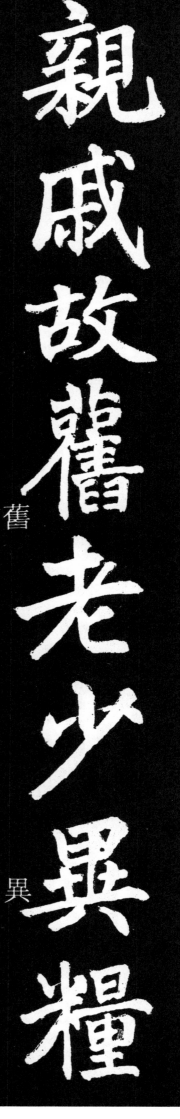

親戚故舊老少異糧

舊

異

107

첩 첩

모실 어

길쌈 적

길쌈 방

모실 시

수건 건

장막 유

방 방

妾御績紡侍巾帷房

妾御績紡侍巾帷房

妾御績紡侍巾帷房

妾御績紡侍巾帷房

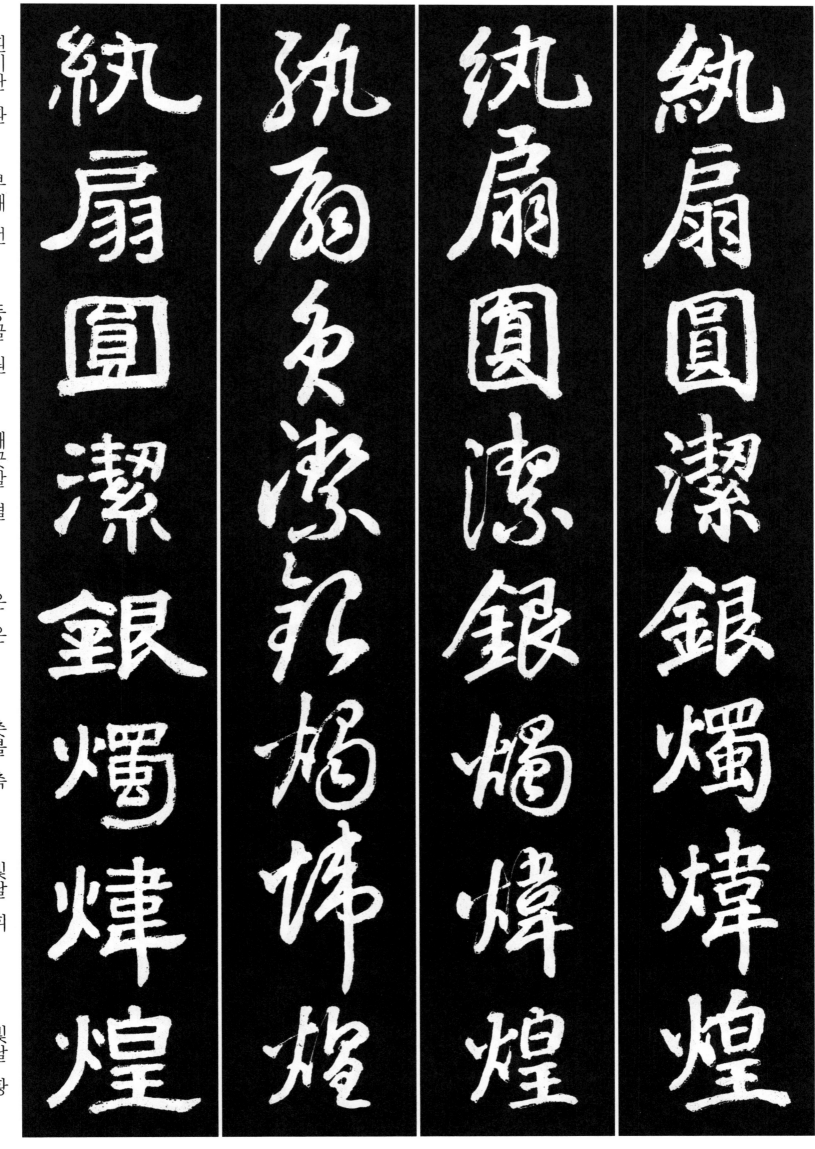

흰비단 환

부채 선

둥글 원

깨끗할 결

은 은

촛불 촉

빛날 휘

빛날 황

紈扇圓潔銀燭煒煌

109

晝眠夕寐藍筍象床

晝眠夕寐藍筍象床

晝眠夕寐藍筍象床

晝眠夕寐藍筍象床

絃歌酒讌接杯擧觴

絃歌酒讌接杯擧觴

絃歌酒讌接杯擧觴

絃歌酒讌接杯擧觴

矯手頓足悅豫且康

矯手頓足悅豫且康

矯手頓足悅豫且康

矯手頓足悅豫且康

들 교
손 수
두드릴 돈
발 족
기쁠 열
기쁠 예
또 차
평안 강

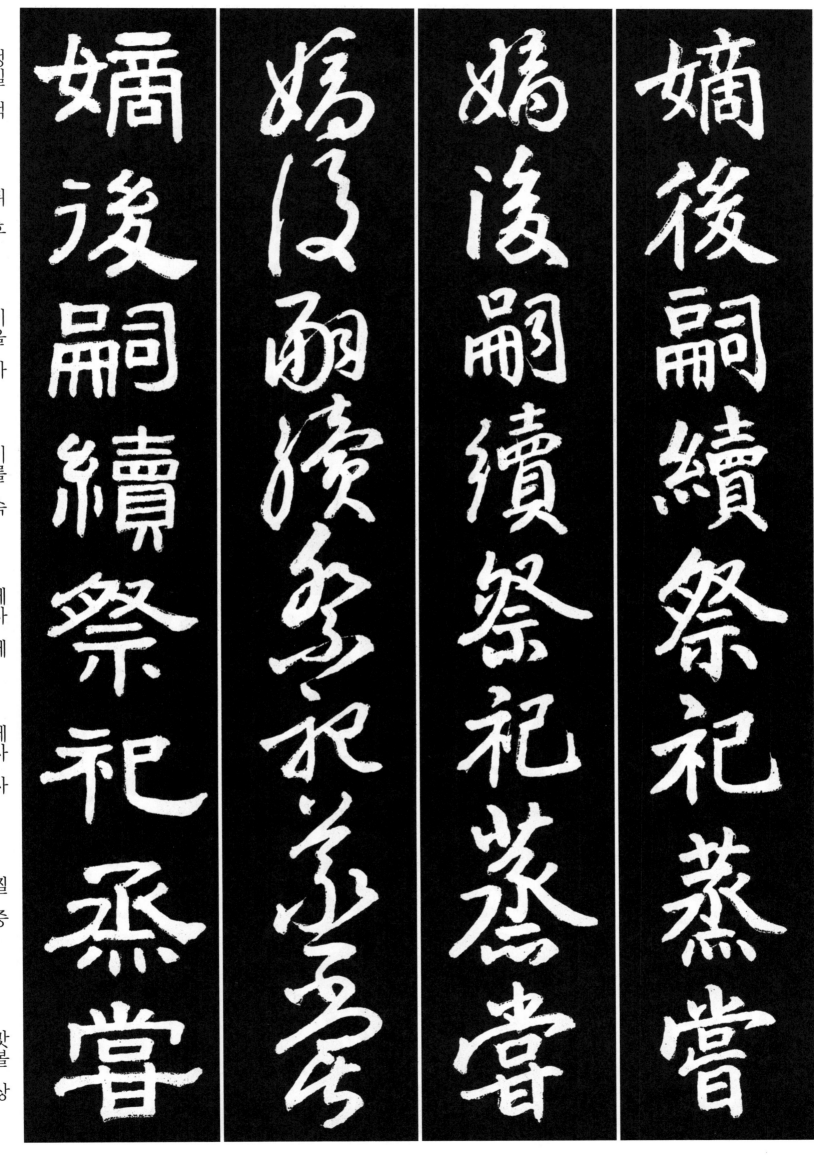

정실 적

뒤 후

이을 사

이를 속

제사 제

제사 사

찔 증

맛볼 상

113

稽顙再拜悚惧恐惶

稽顙再拜悚懼恐惶

稽顙再拜悚惶

稽顙再拜悚惧恐惶

牋牒簡要 顧答審詳

편지 전
편지 첩
편지 간
중요할 요
돌아볼 고
대답 답
살필 심
자세할 상

牋牒簡要顧答審詳
牋牒簡要顧答審詳
牋牒簡要顧答審詳
牋牒簡要顧答審詳

뼈 해

때 구

생각할 상

목욕할 욕

잡을 집

뜨거울 열

원할 원

서늘할 량

骸垢想浴執熱願涼

骸垢想浴執熱願涼

骸垢想浴執熱願涼

骸垢想浴執熱願涼

熱

나귀 려 驢

노새 라 騾

송아지 독 犢

수소 특 特

놀랄 해 駭

뛸 약 躍

뛸 초 超

달릴 양 驤

驢騾犢特駭躍超驤

벨 주

벨 참

도적 적

도적 도

잡을 포

얻을 획

배반할 반

도망 망

誅斬賊盜捕獲叛亡

布射遼丸嵇琴阮嘯

편안할 염

붓 필

인륜 륜

종이 지

무거울 균

공교 교

맡길 임

낚시 조

恬筆倫紙鈞巧任釣

紙

釋紛利俗　並皆佳妙

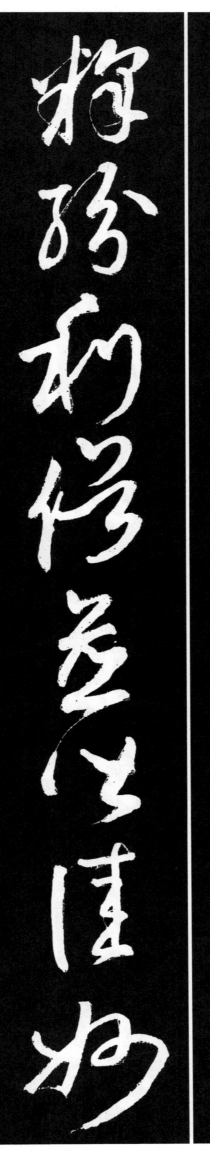
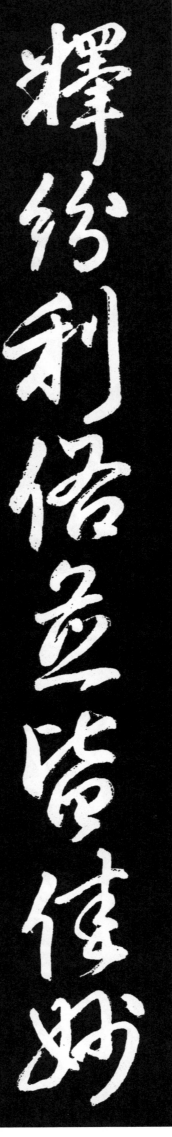

풀 석

어지러울 분　이로울 리

풍속 속

아우를 병

모두 개

아름다울 가

묘할 묘

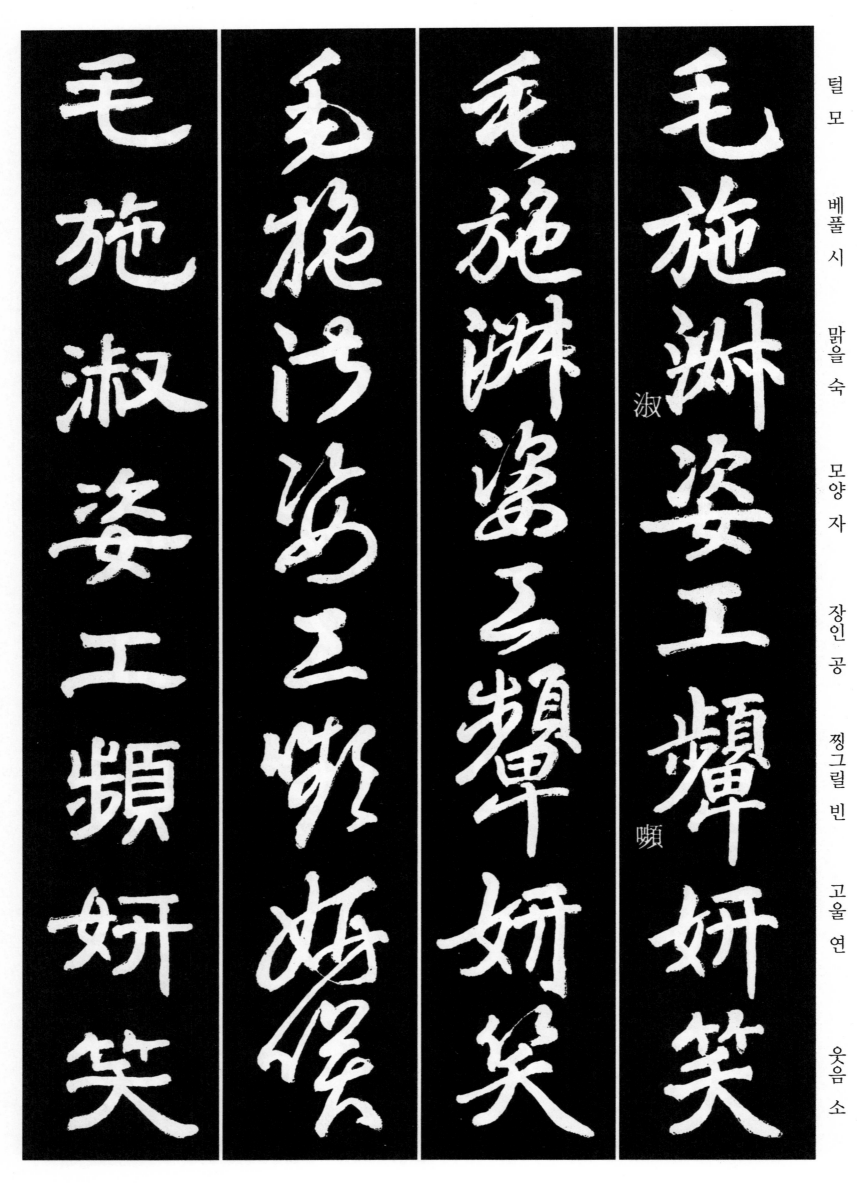

털 모

베풀 시

맑을 숙

모양 자

장인 공

찡그릴 빈

고울 연

웃음 소

毛施淑姿工顰妍笑

淑

嚬

해 년
화살 시
매양 매
재촉 최
아침 희
빛날 휘
밝을 랑
빛날 요

年矢每催羲暉朗曜

			璇
璇	璇	璇	璣
璣	璣	璣	懸
懸	懸	懸	斡
斡	斡	斡	晦
晦	晦	晦	魄
魄	魄	魄	環
環	環	環	照
照	照	照	

구슬 선

구슬 기

달 현

돌 알

그믐 회

어두울 백

고리 환

비칠 조

124

指薪修祜永綏吉劭

손가락 지
나무 신
닦을 수
복 우
길 영
평안 수
길할 길
높을 소

修

邵

법구

걸음 보

끌 인

옷깃 령

굽을 부

우러를 앙

행랑 랑

사당 묘

矩步引領俯仰廊廟

俯

矩步引領俯仰廊廟

矩步引領俯仰廊廟

矩步引領俯仰廊廟

묶을 속

띠 대

자랑 긍

씩씩할 장

배회 배

배회 회

볼 첨

볼 조

束帶矜莊徘徊瞻眺

외로울 고

더러울 루

적을 과

들을 문

어리석을 우

어릴 몽

등급 등

꾸짖을 초

孤陋寡聞愚蒙等誚

孤陋寡聞愚蒙等誚

孤陋寡聞愚蒙等誚

孤陋寡聞愚蒙等誚

謂語助者焉哉乎也

謂語助者焉哉乎也

謂語助者焉哉乎也

謂語助者焉哉乎也

助　乎

이를 위

말씀 어

도울 조

놈 자

이끼 언

이끼 재

어조사 호

이끼 야

이 千字文은 梁武帝가 王羲之의 글씨를 永遠히 保存하고 後世에 遺傳하며 여러 諸侯王에게 書法을 가르치고자 臣下인 殷鐵石에게 下命하여 行書 一千字를 重復되지 않게 拔取하여 石板에 陰刻한 것을 給事中인 周興嗣가 得罪를 하여 獄中에서 斬刑의 날을 기다리며 四字一句를 對聯格으로 韻을 달아 百二十四韻에 九百九十二字와 나머지 八字를 語助詞로 編纂한 것이다. 周興嗣는 이 千字文을 완성하는데 勞心焦思하여 一夜之間에 頭髮이 盡白하여 一名 白首文이라고도 한다.

이 文의 內容은 自然 人物 故事 格言 山川 禽獸 草木에 對한 文詞를 減縮하여 略稱한 것이며, 그 韻을 살펴보면 一句韻에서 二十五句韻까지는 平聲韻의 陽字 韻을 달고, 二十六에서 四十까지는 去聲韻의 敬字 韻을 달고, 四十一에서 五十一까지는 平聲韻의 支字 韻을 달고, 五十二에서 八十一까지는 平聲韻의 靑字 韻을 달고, 八十二에서 九十一까지는 入聲韻의 職字 韻을 달고, 九十二에서 九十八까지는 평성운의 蕭字 韻을 달고, 九十九에서 百十四까지는 平聲韻의 陽字 韻을 重用하고, 百十五에서 終句인 百二十四까지는 去聲韻의 嘯字 韻을 달아, 限定된 字數에 韻의 關係로 文脈이 一貫되지는 아니하였다.

文章의 內容을 例擧하여 略解하면 自然에 辰宿列張의 辰宿는 七辰과 二十八宿의 略稱이며, 人物에 周發殷湯은 周나라 武王의 이름은 發이며, 殷나라를 세운 사람은 湯王이란 略稱이며, 故事에 漆書壁經은 孔子가 後世事를 預見하고 옷의 진액으로 竹簡에 글씨를 써서 二重土壁에 숨겨 놓은 周易 書經 詩經이란 말을 略稱한 것이며, 格言에 勞謙謹勅은 自身의 言行에 겸손하기에 努力하고 남에게 申勅하기에 勤愼하란 略稱이며, 山川에 東西二京은 河南省에 있는 洛陽과 陝西省에 있는 長安의 略稱이며, 禽獸에 驢騾犢特은 노새 나귀 송아지 황소의 호칭이며, 草木에 梧桐早凋는 七月七日이 되면 오동나무는 낙엽이 진다는 말이다.

漢字文章은 義意에 따라 音韻이 바뀌어져서 辰宿列張의 宿는 별자리 수로 去聲韻音이며, 易輶攸畏의 易는 쉬울 이로 去聲韻音이며, 孔懷兄弟의 孔은 甚字와 同意이며, 庶幾中庸의 庶幾는 大賢人의 異稱이며, 索居閑處의 索居는 別居와 同一文句이다. 이상과 같이 應用이 多變하게 編著되었으니 每句每字에 愈深愈謹하여 讀解하는 것이 좋을 것이다.

1. 天地玄黃　　在上曰天이며, 在下曰地라 하는 것이니 하늘은 日, 月, 星辰이 떠 있는 無形의 象徵體이며, 땅이란 金, 木, 水, 火, 土로 凝結되어 있는 有形의 實質體이다. 玄은 靑赤의 間色으로 高遠하게 보이는 色相이며, 黃은 五色中에 一色이니 즉 土色이다. 하늘은 빛이 검고 땅은 빛이 누렇다는 뜻이다.
　　　　　　　이 文章은 周易에 있는 天玄而地黃이란 文句를 變體한 文章이며 大意는 天地를 視覺上으로 表現한 것이며,

2. 宇宙洪荒　　宇와 宙는 집이란 名詞이지만 두자를 通合하면 天地의 空間인 宇宙란 뜻이 되고, 洪은 넓다는 말이며 荒은 텅 비었다는 뜻이니 즉, 宇宙란 넓고 텅 비어있다는 말이다. 위 句絶과 연결하여 말을 하면 하늘은 玄奧하게 보이고 땅은 黃色으로 보이며, 그 空間인 宇宙는 넓고 空虛하게 되어 있다는 뜻이다.

3. 日月盈昃　　낮에 비치는 것을 日이라 하고, 밤에 비치는 것을 月이라 하며, 盈은 둥글게 되어 있는 形態의 표현이며 昃은 正午가 지나면 서쪽으로 기울어진다는 뜻이니, 해는 정오가 지나면 서쪽으로 기울어지고 달은 보름이 되면 둥글게 되며,

4. 辰宿列張　　辰宿란 하늘에 있는 七辰과 二十八宿인 全體의 별을 通稱하는 名詞이며, 列張이란 차례로 고루게 퍼져 있다는 말이니 모든 별들이 차례로 퍼져 있다는 말이다. 위에서부터 여기까지 全體를 要約하면, 天地의 넓은 空間인 宇宙에는 해와 달이 둥글 때도 있고 기울어지는 변화가 있

으며, 각종 별들이 차례로 퍼져 있다는 宇宙自然說이다.

5. 寒來暑往　　　寒은 추위이며 暑는 더위이며 來와 往은 循環의 뜻이니 즉, 추위가 오면 더위는 간다는 말이다. 周易에 寒往暑來라 하는 文句를 換骨한 文章이다.

6. 秋收冬藏　　　秋收는 百穀을 가을에 수확한다는 말이며, 冬藏은 收穫한 穀物을 겨울 동안 손상되지 않도록 저장한다는 말이니 즉 가을에 익은 곡식을 수확하여 겨울동안 저장하여 둔다는 말이다.

7. 閏餘成歲　　　閏이란 地球가 太陽의 軌道를 一週旋回하는 期間이 三百六十五日하고 四分之一이 되는데 이것을 달에 반사하는 滿月點에 맞추어 十二로 나누면 잔여일이 남게 되고, 그 남은 날이 세 번 되면 다시 滿月點이 되는 것이다. 이것을 閏月이라 하며, 歲는 十二個月을 合算하여 一歲라고 號稱하는 것이며, 閏年은 十三個月이 一年이 되는데 이 閏月은 日照의 長短에 맞추어 春夏秋冬에 配定하는 것이다.

8. 律呂調陽　　　律과 呂는 音樂에 陽律과 陰律을 가리키는 뜻이니 律은 여섯 가지 陽音의 通稱이며, 呂는 여섯 가지 陰音의 通稱이다. 이 文句의 律은 음조를 고르게 한다는 뜻이다. 즉 陰律은 呂樂을 고르게 하여 陽律에 調和한다는 말이다.

　　　　　　　　陽律의 여섯 가지 名稱은 太簇 姑洗 蕤賓 夷則 無射이며, 陰呂의 여섯 가지 名稱은 太呂 夾鐘 仲呂 林鍾 南呂 應鐘이다. 以上 四句中에 十二文句는 四季節의 氣候에 따라 變遷하는 것을 說明하고 三四句는 陰陽의 調和를 說明한 것이다.

9. 雲騰致雨　　　雲은 수증기가 모여 대기권 상층에 떠서 보이는 현상이며, 雨는 구름에 모여 있는 수증기가 다시 내려오는 것이다. 즉 구름이 올라가 비를 내리게 한다는 말이나 雲行雨施란 文章에서 起因한 文句이다.

10. 露結爲霜　　　露는 물기가 어려서 물방울이 된 것이며, 霜은 물방울이 추위에 얼어 있는 것이다. 즉 이슬이 맺어 있다가 서리로 된다는 말이다. 詩傳에는 白露爲霜이라 하였으니 同一한 뜻이다.

11. 金生麗水　　　金이란 金屬物體의 總稱이지만 이 文章中의 金은 黃金을 뜻하는 것이며, 麗水는 地名이니 中國의 雲南 靈江府에 있으며 金의 名産地이니 金은 麗水에서 나오고,

12. 玉出崑崗　　　玉은 非金非石의 堅固한 特異의 物體이니 그 種類가 質과 色이 千差萬別하여 劃一的으로 말할 수 없으나 方形을 玉이라 하고 圓形을 珠라 하는 것이며, 崑崗은 中國의 崑崙山의 山麓을 가리키는 말이니 즉 玉은 崑崙山 기슭에서 나왔다는 말이다.

　　　　　　　　以上 四句中에 一二句는 비가 내리고 서리가 되는 것을 說明하고, 三四句는 金과 玉의 産地를 지적한 것이다.

13. 劍號巨闕　　　劍이란 金屬으로 制作한 殺傷用具이니 戰爭과 사냥에 이용하는데 大小長短의 各種形이 있으며, 巨闕은 名劍의 이름이니 즉, 越나라 王인 句踐이 製造한 칼인데, 世上에서 가장 좋은 寶劍이다. 그래서 칼은 巨闕이라 부르고,

14. 珠稱夜光　　　珠는 玉의 一種인데 形態가 圓形으로 생겨 여러 개를 연결할 수 있는 것이며, 夜光은 珠玉의 이름으로 밤이면 光彩를 발휘하여 주위가 낮과 같이 밝다는 寶物인데 이것은 隨侯가 가지고 있던 것을 楚王에게 바친 구슬이다. 그래서 구슬은 夜光珠라 호칭한 것이다.

15. 果珍李奈　　　果라는 樹木에 열리는 一切의 果實을 總稱하는 말이며, 李는 앵두과에 屬하는 果實이며, 奈는 능금과에 屬하는 果實인데 果實中에는 가장 珍貴한 맛이 있으며,

16. 菜重芥薑　　　菜는 잎 줄기 뿌리 등을 먹을 수 있는 채소이며, 芥는 겨자과에 屬하는 一年生의 풀인데 맛이 맵고 향기로와 양념 또는 약용으로 사용되며, 薑은 多年生 풀인데 뿌리가 맵고 향기로와 양념과 약용으로 사용된다. 이 겨자와 생강은 채소류 중에는 가장 귀중한 종류이다. 以上 四句는 各句마다 그 名品을 指稱한 文章이다.

17. 海鹹河淡　　　海는 地球上에 물이 모여 있는 巨大한 바다이며, 河는 黃河를 指稱하는 것이니 즉 至今의 揚

子江이며 鹹은 五味中에 하나이니 짠맛을 가지고 있으며, 淡은 淡白하다는 뜻이니 아무런 잡 맛이 없다는 뜻이다(五味) 辛, 酸, 鹹, 甘, 苦이다. 즉 바닷물은 짠맛이 나고, 揚子江 물은 담백 하다는 뜻이며,

18. **鱗潛羽翔** 鱗은 魚類를 指稱하고, 羽는 鳥類이며, 潛은 물속에 潛入한다는 뜻이며, 翔은 날다는 뜻이니 즉, 물고기는 잠입하여 있고, 새는 날아다닌다는 뜻이다.

19. **龍師火帝** 龍은 상징적인 動物로 靈이 있어서 꿈만 꾸어도 소원을 성취한다는 전설이 있으며, 太古 伏羲 氏가 統治할 때 河水에서 龍馬圖가 出現하여 이 圖를 分析하여 八卦를 그리게 됨으로 龍을 스 승으로 삼게 되고, 火는 五行中에 一體인데 上古에는 火를 利用하지 못하고 있다가 燧人氏가 統治할 때 나무와 나무를 서로 대고 비비고 문질러, 그 열에서 얻어진 것이 火이며, 帝는 皇帝 이니 燧人氏이다. 즉 伏羲氏는 龍을 스승으로 하여 정치를 하고, 火食을 始作한 皇帝는 燧人 氏란 뜻이며,

20. **鳥官人皇** 鳥는 鳳凰을 가리키는 말이니 상징적인 새로 聖王時代에 出現한다는 전설이 있고, 官은 國家 의 政治를 맡아서 하는 公僕이며, 人皇은 太古史에 三皇이 있었는데 天皇 地皇 人皇이라 하였 으며 즉 上古에는 봉황새의 벼슬 모형으로 官吏의 계급을 표시하고, 天皇과 地皇은 사람이 아 니고 奇象을 가진 靈神이며, 人皇부터 人體의 全貌를 갖추고 있었다는 말이다. 以上 四句中의 一二句는 自然과 動物의 生態를 말하고, 三四句는 神話에 얽힌 말을 大綱만 들어서 말을 한 것이다.

21. **始制文字** 始는 最初를 뜻하며, 文字는 黃帝時代에 史官인 蒼頡이 鳥迹을 보고 象形을 본까서 文字를 制 定하여 結繩의 政事를 代行한 것이 文字인데 이 文字는 여섯 가지 原則에 依하여 制定하였으 므로 文子의 六意라고 하며.

22. **乃服衣裳** 乃는 곧 또는 이내라는 文章의 副詞이며, 衣裳이란 上下衣를 通稱하는 名詞이지만 上日衣이 며 下日裳이라 하는데 上古에는 國民生活에 住居와 衣服이 없어서 土窟이나 나뭇가지 위에서 살며 추운 겨울은 짐승의 가죽을 두르고, 여름에는 풀을 엮어 두르고 있어 原始的인 生活을 하였는데 점차 문화가 발달하고 문명이 발전하여 최초로 文子를 制定하고 이내 의상도 입게 되었다.

23. **推位讓國** 推는 推薦이며, 位는 職位이니 王位를 가리키는 말이며, 讓은 讓步이니 조건 없이 주는 것이 며, 國은 國權 全體를 말하는 것이니 즉 王의 繼統인 宗廟社稷과 血統인 子孫을 無視하고 智 德을 兼備한 有能한 人材에게 大統인 王位를 推薦하여 國權을 禪位한 사람이란 말이다.

24. **有虞陶唐** 有虞는 堯帝에게서 禪位을 받은 舜帝의 이름이며, 陶唐은 堯帝를 指稱하는 말이니 堯帝는 처 음은 陶에서 首都를 하다가 唐이란 곳으로 移都를 하여서 後世人들이 陶唐이라 하였다. 堯帝 는 天下에 孝子인 有虞에게 禪位를 하며 堯帝는 虞나라를 創業하고, 舜帝는 九河를 疏通하여 놓은 虞에게 禪位하여 禹帝는 夏나라를 創業하였다. 즉 王位를 推薦하여 國權을 他人에게 禪 位한 帝王은 堯帝와 舜帝가 있었다. 以上 四句中에 一二句는 文化와 文明의 發達史이며, 三四 句는 政治와 道義의 發展史를 說明한 것이다.

25. **弔民伐罪** 弔는 위로한다는 뜻이며, 民은 國民을 指稱하는 것이며, 伐은 討伐이란 말이며, 罪는 不善한 行動을 하여 犯罪한 사람이니 苛酷한 稅金과 不當한 賦役으로 飢餓에 處해 있는 國民을 위로 하고, 權力을 濫用하여 不正한 犯罪者를 討伐하였다는 말이다.

26. **周發殷湯** 周는 나라 이름이니 殷나라를 征伐하여 세웠으며, 首都는 鎬京에 있다가 後日에 洛陽으로 遷 都하고, 三十五代를 繼承하여 八百十四年間을 統治하였으며, 發은 武王의 名이며, 姓氏는 姬 이었다. 殷은 나라의 이름인데 夏나라를 征伐하여 세운 나라로 원래는 商나라 이었다. 二十八 代王인 紂王에 이르러 暴惡無道하여 武王에게 滅亡하였으며 湯은 恩나라를 創建한 聖王이니

夏나라 桀王을 征伐하였다. 이 두 王들은 虐政에 시달린 국민을 위로하고 不善한 犯罪者를 討伐하였으니 周나라에는 武王이며 殷나라에는 湯王이었다.

27. **坐朝問道**　朝는 朝廷이란 말이니 國事를 執行하는 官廳이며, 道는 法道이니 즉 政治의 方法이다. 官廳의 職位에 앉아서 政治의 方法을 여러 신하에게 문의 한다는 뜻이다.

28. **垂拱平章**　垂拱이란 상호간에 손을 마주 잡고 있는 모습이며, 平章은 백성을 公平하게 다스린다는 뜻이니 同德同心한 群臣들이 다 같이 힘을 모아 국민을 公平하게 다스린다는 말이다. 以上 四句中에 一二句는 聖王이 執權을 하여 勸賞黜陟의 政治를 한 것을 말하고, 三四句는 政府의 官吏들이 올바른 길을 찾아 協心同力하여 公平無私한 行政을 설명한 것이다.

29. **愛育黎首**　黎首는 벼슬을 하지 아니한 平民을 머리는 冠이 없이 검은 머리가 露出하여 있으므로 庶民을 指稱하는 뜻이니 庶民을 사랑으로 養育하였다는 말이며,

30. **臣伏戎羌**　戎羌은 未開民族인 蠻夷族을 號稱하는 말인데 西域에 居住하는 民族을 西戎이라 하고, 羌은 西方에 사는 蠻夷族인데 현재의 티베트族이니 멀리 있어 言語가 通하지 아니하는 民族까지 朝貢을 바치는 臣下로 伏從을 하고 있다는 말이다.

31. **遐邇壹體**　遐邇는 遠近과 同一한 文字이며, 壹體는 差等이 없이 平等하다는 뜻이니, 즉 遠近의 分等이 없이 平等하게 하고 있다는 말이다.

32. **率賓歸王**　率은 앞서서 引率한다는 말이며, 賓은 外國人이 복종한다는 말이며 歸는 歸化한다는 뜻이며 王은 王道政治를 하는 聖王을 가리키는 말이니 즉 앞장서서 항복하여 聖王의 域內로 歸化하고 있다는 말이다. 以上 四句는 善政을 베풀어 국민을 사랑하고 外國人까지 항복시키어 遠近을 구분하지 않고 앞을 다투어 聖王의 域內로 歸化하고 있다는 것을 설명한 것이다.

33. **鳴鳳在樹**　鳳이란 靈禽으로 聖王時代에 出現한다는 상징적인 새이니 즉 아름다운 소리로 우는 봉황새는 나무에 앉아 있다는 말이며,

34. **白駒食場**　白駒는 白色의 말이니 帝王의 수레를 끄는 말이다. 즉 하얀 말은 마당에서 사료를 먹고 있다는 말이다.

35. **化被草木**　化는 聖王의 言行인 教化이니 즉 教化가 極에 이르러 山川의 草木까지 입게 되었다는 말이니 즉 治山綠化까지 되었다는 말이며,

36. **賴及萬方**　賴는 依賴한다는 뜻이며, 萬方은 方方谷谷이란 뜻이며, 또는 萬國과 같은 文字이니 즉 王의 德에 依賴함이 方方谷谷으로 波及하게 되었다. 以上 四句는 聖德을 讚美하여 鳥獸와 草木까지 모두 德의 教化가 미치게 되었다는 말이다.

37. **盖此身髮**　盖는 대개란 말로 副詞이며 此는 自身을 指稱할 때 吾와 我를 代用하는 말이며, 身은 骨肉이며, 髮은 毛髮이니 즉 대개 내 몸의 骨肉과 毛髮이라는 것은,

38. **四大五常**　四大는 地水火風인 圓覺經에 말하기를 사람의 身體는 地水火風이 和合하여 이루어졌으므로 涅槃을 하면 다시 四個體로 分類되어 地水火風으로 돌아간다고 하였으며, 五常은 仁義禮智信이니 五倫과 같은 文字이다. 즉 地水火風이 和合되고 仁義禮智信이 있는 것이며,

39. **恭惟鞠養**　鞠養은 父母가 애써 길러주었다는 말이니 즉 공손히 父母가 애써 길러주신 것을 생각하여 보면,

40. **豈敢毀傷**　敢은 몸과 마음을 함부로 한다는 말이며, 毀傷은 名譽와 肉體를 毀損하고 傷處를 낸다는 말이니 즉 어찌하여 함부로 名譽와 肉體를 毀損하고 傷處를 낼소냐. 孔子 말씀하시기를 自身의 肉體는 父母께서 주신 骨肉이니 함부로 毀傷하지 아니하는 것이 孝道의 始發이라 하였다. 以上 四句는 人間의 肉體는 地水火風의 氣를 받아 仁義禮智信이 얽혀 있으며, 父母가 애써 길러 주신 것이니 함부로 毀損할 수 없다는 것을 말한 것이다.

41. **女慕貞契**　女는 女性을 말하는 것이며゜, 貞은 貞條이며, 契은 衣服과 飲食을 청결하게 한다는 말이니

즉 女子들은 貞條를 지키고, 衣服과 飮食을 청결하게 하는 것을 생각하고.

42. 男效才良　男은 男性이며, 才量은 才能이 優良하다는 말이니 즉 男子는 才能이 優良한 것을 배워야 한다는 말이다.

43. 知過必改　過는 過誤란 말이니 즉 自身의 過誤를 알았으면 반드시 改善하고.

44. 得能莫忘　能은 才能이란 말이니 즉 才能을 얻었으면 잊지를 말아라. 以上 四句中에 一二句는 男女間에 各自의 本分을 알아서 지키고 배워야 한다는 말이며, 三四句는 善惡을 분별하여 개선점과 固守意志를 選擇하라는 말이다.

45. 罔談彼短　彼는 나의 對稱이니 남을 가리키는 말이며, 短은 결점이니 흉이란 말이다. 즉 남의 결점인 흉을 말하지 말고,

46. 靡恃己長　己는 自身이란 말이며, 長은 잘하는 것을 자랑하는 말이니 즉 自身의 잘하는 것을 믿지 말아라,

47. 信使可覆　使는 하게 한다는 말이며. 可는 추측, 긍정, 단정, 명령을 나타내는 말이며, 覆은 反復하여 되풀이한다는 말이니 즉 信用이란 되풀이 하여주는 것이 좋다는 말이다.

48. 器欲難量　器量이니 用器의 限定이며, 欲은 하려한다는 말이며. 量은 測量이니 計算과 같은 말이다. 즉 사람의 心腹에 들어 있는 智慧의 用量이 크고 많아서 얼마나 되는지 알 수가 없어야 한다는 말이다. 以上 四句中에 一二句는 待人의 處世術이며, 三四句는 自身의 處世術을 말한 것이다.

49. 墨悲絲染　墨은 姓氏이며 翟이란 이름을 가지고 있는 戰國時代에 異端敎를 主張한 墨子이다. 墨子는 白色 실에 靑色 또는 黃色으로 물이 드는 것을 보고 人間도 天賦的인 本性이 環境에 따라 善惡이 感染되는 것이니 本質이 하얀 실에 染料에 따라 물이 드는 것과 같다고 說敎를 하였다. 墨子는 실이 물드는 것을 보고 슬퍼 하였으며,

50. 詩讚羔羊　詩는 三經中 하나인 詩經이며, 羔羊은 이 詩經中 小雅篇에 있는 羔羊章이니 內容은 召公이 다스리고 있는 南國이 文王의 德化를 입어 政府官吏들이 儉素하고 正直하다는 것을 敍述한 文詞이니 詩經中에는 羔羊章을 讚揚할 만한 文章이다.

51. 景行維賢　景은 景仰이란 말이니 우러러본다는 것이며, 行은 行動이며, 維는 매어 있다는 뜻이며, 賢은 德行과 才智가 많은 賢哲한 사람을 호칭하는 것이다. 즉 世上에 우러러 보이는 행동을 하면 賢人層에 있을 수 있다는 말이다.

52. 剋念作聖　剋은 能字와 같은 뜻이며, 作은 된다는 말이며, 聖은 智德이 特出하여 事理에 無不通知한 사람의 호칭이니, 즉 능숙히 생각을 하면 聖人도 될 수 있다. 以上 四句中에 一二句는 故事를 열거하여 智德을 說明하고, 三四句는 現實的으로 行動과 思慮를 하면 聖賢도 될 수가 있다는 말이다.

53. 德建名立　德은 道를 行하여 體得한 稟性이며, 名은 功跡이 있어 名譽가 있다는 말이니 즉 禮記에 있는 大德은 必得其名이란 文章을 變體한 것이니 德을 세우면 명예도 서게 된다는 말이다.

54. 形端表正　形은 外形이며, 表는 모습이니 즉 外形을 端正하게하면 모습도 바르게 된다는 말이니 雜記에 말한 形正影直이란 文章에서 起因한 말이다.

55. 空谷傳聲　空谷은 落葉이 되어 쓸쓸한 겨울철 山間을 가리키는 말이며, 傳聲은 메아리이니 즉 아무것도 가리는 것이 없는 산골이어야 소리를 지르면 메아리가 나온다는 말이다.

56. 虛堂習聽　虛堂은 사람이 살지 않는 비어있는 집이며, 習은 重疊이란 말이니 즉 비어있는 집은 소리가 중첩으로 들린다는 말이다. 以上 四句中에 一二句는 行動한 事實이 實地대로 나타나는 것을 말하고, 三四句는 內實이 없이 名聲만 있다는 것을 말한 것이다.

57. 禍因惡積　禍는 天災地變이 아닌 自身의 不善한 行動으로 받고 있는 患難이며, 惡은 罪惡이며, 因은 佛

教에서 말하는 因果應報이며, 즉 患難의 禍는 罪惡을 쌓은 것에서 因果應報을 받는 것이다.

58. 福緣善慶　福은 幸福이며, 선경은 착한 행동이란 말이니 즉 幸福은 착한 행동에 緣由가 되어있다.

59. 尺璧非寶　尺은 길이 단위를 재는 도구이니 十寸의 總稱이며. 璧은 색이 푸른 玉과 비슷한 돌이며, 寶는 貴重한 財貨이니 즉 한자 되는 구슬이 歸重한 財貨가 아니다.

60. 寸陰是競　寸은 길이 재는 도구이니 十分의 總稱이며 사람의 손가락 한마디 길이를 대조하면 된다. 陰은 光陰의 略稱이니 時間이며, 是는 語套의 文字이니 즉 짧은 時間을 곧 경쟁하여야 한다는 말이다. 以上 四句中에 一二句는 惡因惡果요 善人善果란 因果應報의 眞理를 說明하고, 三四句는 커다란 珠玉이 寶貨가 아니고 짧은 時間을 아끼어 諸盤業務에 努力하라는 것을 말할 것이다.

61. 資父事君　父는 나를 낳으신 사람이며, 君은 내가 살고 있는 나라의 君主이며, 資는 돕는다는 말이며 事는 섬긴다는 말이니, 즉 아버지를 도와드리고 君主를 섬기데,

62. 曰嚴與敬　曰은 말을 시작하는 文套이며, 與는 와 또는 과를 나타내는 것이니, 즉 말을 한다면 엄숙함과 공경으로 하여야 된다는 것이다.

63. 孝當竭力　孝는 父母를 섬기기를 잘하는 것이니 즉 효도는 당연히 힘을 다하여야 하는 것이며,

64. 忠則盡命　忠은 君王을 잘 섬기는 것이며, 命은 生命의 略稱이니 즉 충성은 목숨을 바쳐 죽을 수 있는 경지에 이른다는 말이다. 以上四句는 父母와 君主를 섬기는 태도는 엄숙하고 공경하며, 자식의 도리는 힘을 다하고 신하의 도리는 목숨을 바친다는 것을 말한 것이다. 三四句는 孔子가 말한 事父母能竭其力하고 事君能致其命이란 文章을 모방하여 變體한 文章이다.

65. 臨深履薄　深은 深淵의 略稱이며, 薄은 薄氷의 略稱이니 이 文章은 詩經 小雅에 있는 如臨深淵 如履薄氷이란 것을 要略한 것이니 즉 깊은 연못에 서있고, 얇은 어름을 밟는 것 같이 몸을 조심한다는 말이다.

66. 夙興溫凊　溫은 겨울에는 따뜻하게 하고, 凊은 여름에는 서늘하게 한다는 말이니 즉 일찍 일어나 不便이 없도록 겨울은 따뜻하게 하고 여름은 서늘하게 한다는 말이다.

67. 似蘭斯馨　蘭은 란초과에 屬하는 多年生 풀이며, 馨은 香氣가 풍겨 냄새가 난다는 말이며, 斯는 是字와 同意이니 란초의 향기가 들려오는 것 같다. 이것은 德이 있는 君子를 比喩하는 말이며,

68. 如松之盛　松은 소나무과에 屬하는 常綠葉樹이며. 盛은 마르지 않는다는 뜻이며, 之字는 語助로 쓰는 것이니 즉 소나무가 마르지 아니 하는 것과 같다. 이 文句도 역시 君子의 절개가 변하지 아니하는 것을 비유한 것이다. 以上 四句中에 一二句는 處世를 謹愼하여 身體를 保護하고 勤勉한 行動으로 父母의 뜻을 받들어 不便이 없도록 한다는 말이며, 三四句는 란초의 향과 소나무의 마르지아니하는 것에 君子의 行動과 節介를 비유한 말이다.

69. 川流不息　川은 兩山間으로 흐르는 江보다 작은 물이니, 즉 시냇물은 흐름을 잠시도 쉬지 아니한다는 말이다. 孔子가 말한 源泉混混 不舍晝夜라 한 것과 同一한 文意이다.

70. 淵澄取暎　淵은 天然 또는 人工的으로 물이 괴인 곳이며, 暎은 거울같이 反照되는 것이니 못의 물이 맑아서 거울같이 反照되는 것을 가질 수 있다.

71. 容止若思　容止는 起君動作을 말한 것이며, 思는 思惟이니 起居動作은 항상 깊이 생각하는 것 같이 하고,

72. 言辭安定　言辭는 言語와 같은 文句이며, 安定은 鄭重寡默이란 말이니 말씨는 항상 寡默하게 한다는 말이다. 以上 四句中에 一二句는 自然에 比하여 人間의 頭腦는 쉬지 아니하는 물과 같고, 마음은 맑은 물과 같이 가져야 한다는 것이며, 三四句는 行動과 言語를 謹愼하고 寡默하여야 된다는 것이다.

73. 篤初誠美　初는 始作이란 말이니 始作을 篤實하게 하는 것이 진실로 아름다운 것이며,

74. 愼終宜令	愼은 끝을 맞추는 것이며, 宜令은 善美와 同一한 뜻이니 즉 끝 마침을 謹愼하는 것이 더욱 善美한 것이다.

74. 愼終宜令　愼은 끝을 맞추는 것이며, 宜令은 善美와 同一한 뜻이니 즉 끝 마침을 謹愼하는 것이 더욱 善美한 것이다.

75. 榮業所基　榮業은 번영한 사업이며, 所는 가지고 있다는 말이니 번영한 사업은 基盤을 가지고 있어서,

76. 籍甚無竟　籍甚은 名聲이 大端하다는 말이며, 竟은 끝이란 말이니 즉 명성이 大端히 많아 끝이 없다. 以上 四句中에 一二句는 크게 始作을 하였으면 끝도 잘 매듭지라는 敎訓이며, 三四句는 번영한 사업은 기반이 있어야 명성이 끝이 없다는 말이다.

77. 學優登仕　學은 學問이며, 登은 자리에 있게 된다는 뜻이며, 仕는 國政을 맡은 사람이니 즉 官吏이다. 즉 學問의 成績이 우수하면 政治를 할 수 있는 자리에 앉을 수 있으며,

78. 攝職從政　攝職은 임금을 代理하여 政治를 한다는 말이며, 從政은 高官으로 政治를 할 수 있다는 말이니, 즉 임금을 代理하여 攝政도 할 수 있고, 高位官吏로 國政을 맡을 수 있다는 말이다. 周公은 成王인 조카가 어려서 攝政을 하다가 後日에 물러나고, 呂望과 孔明은 達觀으로 國政을 전담하여 政治를 하였다.

79. 存以甘棠　甘棠은 詩經 召南篇에 있는 章句의 篇名으로 利用한 나무의 이름이며 以字는 으로 또는 때문에, 하여 하는 語助윗 字이며, 이 甘棠句의 內容은 周나라 召伯이란 官吏가 南國을 巡行하며 住居 또는 休息處로 利用을 하였는데 國民들이 그 德化를 讚美하여 그 나무를 베지 말라는 노래의 말이다. 즉 甘棠章에 취미를 두고 있으면,

80. 去而益詠　去는 時間이 간다는 뜻이며, 詠은 소리를 길게 내어 詩와 歌謠를 부르는 것이며, 而字는 上下의 말을 이어주는 語助의 字이니 즉 시간이 갈수록 더욱 소리내어 읽고 싶다는 말이다. 以上 四句는 全體가 學問에 關한 말이지만 一二句는 學問이 우수하면 높은 벼슬을 하여 국정을 전담할 수 있다는 뜻이며, 三四句는 좋은 詩句는 읽을수록 더욱더 읽고 싶어 진다는 말이다.

81. 樂殊貴賤　樂은 音樂이며, 貴와 賤은 上과 下를 區分한 말이니 貴는 職位가 높은 사람이며, 賤은 職位가 얕은 사람이다. 中國의 古制에는 天子는 祭祀에 八佾로 하여 六十四名의 樂士가 있고, 小國의 諸侯는 六佾로 三十六名의 樂士가 있고 大夫는 四佾로 十六名의 樂士가 있고, 士는 二佾로 四名의 樂士가 있어 音樂의 演奏가 職位의 上下에 따라 人員이 차이가 있으니 즉 음악은 貴와 賤에 따라 다르게 한 것이다.

82. 禮別尊卑　禮는 禮儀이니 冠婚喪祭의 네가지 禮儀가 있으며, 尊卑는 貴賤과 같은 것으로 이 네가지 禮儀는 貴賤에 따라 구별이 되었으니 例를 들면 國葬과 庶人葬은 葬日數와 부장품이 모두 다르게 되었다. 즉 禮儀는 尊卑에 따라 구별이 되었다.

83. 上和下睦　上과 下는 長과 幼와 같으며, 和는 융화이며, 睦은 親睦이니 즉 어른이 융화하면 아래 사람들이 친목하게 되는 것이다.

84. 夫唱婦隨　唱은 引導이며, 隨는 順從이며, 父는 남편이며, 婦는 아내이니 즉 남편이 옳은 길로 인도하면 아내는 순종한다는 말이다. 以上 四句中에 一二句는 貴賤에 따라 音樂과 禮儀를 差別있게 사용한다는 것을 말하고, 三四句는 長幼와 夫婦의 和睦과 順從을 말한 것이다.

85. 外受傅訓　外는 家門의 밖을 뜻하며, 傅는 스승이니 즉 밖에 나가서는 스승의 敎訓을 받는다는 말이다.

86. 入奉母儀　入은 室內로 들어 왔다는 뜻이며, 儀는 言行이니 즉 室內로 들어오면 어머니의 言行을 공손히 받들어 들인다는 말이다.

87. 諸姑伯叔　諸姑는 아버지의 男妹로 즉 姑母이며, 伯叔은 아버지의 兄弟로 큰아버지와 작은아버지이니, 즉 집안의 고모와 三寸들은

88. 猶子比兒　猶子는 兄弟의 子女를 가리키는 말이며, 兒는 子息이란 말이니, 즉 兄弟의 子女는 自身의 子息같이 여긴다는 말이다. 以上 四句中에 一二句는 사람은 나가면 스승의 교훈을 받고 집에 들어오면 父母에 효도를 하여야한다는 말이며, 三四句의 有服至親은 父母와 子息같이 생각하라

는 말이다.

89. 孔懷兄弟 　孔은 甚字와 같은 뜻이며, 兄弟는 父母의 血肉을 같이 받고 태어난 사람이니, 즉 매우 兄弟를 서로 생각하는 것은,

90. 同氣連枝 　氣는 血氣이며, 枝는 肢字와 同一하니 즉 血氣가 同一하고 四肢가 連結되었다는 뜻이다.

91. 交友投分 　友는 同心同德한 친구이며, 分은 職分이며, 投는 意氣를 합한다는 뜻이니 즉 친구와 교제하면 職分을 합해야 하는 것이다.

92. 切磨箴規 　切은 骨角을 잘라서 갈아 낸다는 뜻이며, 磨는 玉石을 쫒아서 갈아 낸다는 뜻이며, 箴은 경계를 한다는 뜻이며, 規는 바로 잡는다는 뜻이니 즉 서로 권유하고 경계하고 바로 잡아 준다는 말이다. 以上 四句中에 一二句는 兄弟의 혈육관계를 말한 것이며, 三四句는 交友關係를 말한 것이다.

93. 仁慈隱惻 　仁慈는 사랑하는 마음이며, 隱惻은 惻隱이란 말로써 곧 불쌍하게 여기는 마음이니 즉 남을 사랑하고 불쌍히 여기는 마음을 가지고 있어야 한다는 말이다.

94. 造次弗離 　造次는 잠깐 또는 잠시와 같은 말이며, 離는 버린다는 말이니 즉 잠시도 버릴수 없다는 뜻이다.

95. 節義廉退 　節은 節介며, 義는 義理이며, 廉은 廉恥이며, 退는 謙讓이니 절개는 마음을 지키는 것이며, 義理는 是非를 分析하는 것이며, 廉恥는 지혜를 가지고 있는 것이며, 謙讓은 예의를 지키는 것이다.

96. 顚沛匪虧 　顚沛는 造次와 同一한 文句이니 즉 잠깐 또는 잠시이며, 虧는 떨어뜨린다는 말이니 즉 잠시도 마음에서 떨어 뜨리지 아니하여야 한다. 以上 四句는 사랑, 동정, 절개, 의리, 염치, 겸양의 美德은 잠시도 버릴수도 없고 떨어뜨릴수도 없다는 말이다.

97. 性靜情逸 　性은 天賦的인 本性이며, 靜은 喜, 怒, 哀, 樂, 愛, 惡, 欲이 感動된 것이니 즉 本性이 淸靜하면 感情도 安逸한 것이다.

98. 心動神疲 　心은 知, 感, 意의 本體이며, 神은 精神이니 즉 마음이 動搖하면 精神도 疲困하여 진다.

99. 守眞志滿 　眞은 私欲이 없는 本性이며, 志는 所望의 意向이니 즉 私欲이 없는 本心을 지키고 있으면 소망도 채울 수 있는 것이다.

100. 逐物意移 　物은 모든 物欲이며, 意는 마음이 발동된 것이니 즉 物欲에 따라 意志가 移動되는 것이다. 以上 四句는 모두가 性理를 말한 것이며, 佛家에서 말하는 一切唯心造와 같은 말이다.

101. 堅持雅操 　堅持는 굳게 잡고 있다는 말이며, 雅操는 正雅한 持操이니 즉 正雅한 持操를 굳게 가지고 있다는 말이다.

102. 好爵自縻 　好爵은 좋은 벼슬 자리이며, 縻는 매인다는 말이니 즉 좋은 벼슬자리에 自動的으로 매이게 된다.

103. 都邑華夏 　都邑은 國家를 創建하고 首都를 定한 곳이며, 華夏는 中國人들이 自國을 誇稱하는 말이니 즉 자랑스러운 中國의 首都란 말이다.

104. 東西二京 　東西는 岐山의 東方과 西方이며, 二京은 洛陽과 鎬京이니 즉 東西의 두곳에 首都를 하였다. 以上 四句中에 一二句는 正直한 지조를 굳게 지키고 있으면 좋은 벼슬 자리에 있을 수 있다는 말이며, 三四句는 周나라 武王이 中國을 統一하고 鎬京에 있던 首都를 洛陽으로 遷都를 하였다는 말이다.

105. 背邙面洛 　背는 뒤를 뜻하면 面은 앞이며, 邙은 洛陽 北方에 있는 山의 이름이며, 洛은 黃河의 支流이니 즉 邙山은 뒤에 있고 洛水는 앞에 있다는 말이다.

106. 浮渭據涇 　浮는 떠내려 간다는 뜻이며 據는 가로막고 있다는 뜻이며, 渭는 陜西省을 거쳐 黃河로 들어가

는 渭水란 말이며, 涇은 化平과 固原에서 흐르는 물이 陝西에서 合流하여 흐르는 물이니 즉 渭水로 떠내려 갈수도 있고, 涇水가 가로 막고 있다.

107. 宮殿盤欝　宮殿-皇宮의 전체를 호칭하는 것이며, 盤欝-꼬불 꼬불 여기 저기 있어서 경내가 暗鬱하다는 말이다.

108. 樓觀飛驚　樓觀은 높은 곳에 있는 望樓이며, 飛는 높다는 뜻이며, 驚은 驚歎이니 즉 望樓가 높아서 驚歎이 된다. 以上 四句中에 一二句는 江山의 位置를 설명한 것이며, 三四句는 宮闕과 樓閣의 形態를 설명한 것이다.

109. 圖寫禽獸　圖寫는 그림을 그린다는 말이며, 禽獸는 각종 새와 짐승이니 즉 奇禽과 珍獸를 그려놓았다는 말이다.

110. 畵綵仙靈　畵綵는 肖像을 그린다는 말이며, 仙靈은 道士 名人 釋佛의 總稱이니 즉 名人名士의 肖像畵를 그려놓았다는 말이다.

111. 丙舍傍啓　丙은 셋이란 숫자의 代用詞이니 丙舍는 墓幕이며, 傍은 가까이 접하고 있는 주위이니 즉 墓幕은 주의의 가까운 곳에 設置하였다는 말이다.

112. 甲帳對楹　甲은 첫번이란 뜻이니 甲帳이란 문 안에 防風을 하기 위하여 高級材料인 琉璃 珠玉을 利用하여 만든 포장이며, 楹은 宮殿의 둥근기둥이니 즉 화려한 장막은 궁전의 둥근기둥에서 마주 바라보인다. 以上 四句中에 一二句는 珍禽奇獸와 名士 道仙의 肖像이 그려져 있는 것을 설명하고, 三四句는 宮殿의 附屬建物을 說明한 것이다.

113. 肆筵設席　筵은 대나무를 섬세하게 쪼개어 엮어서 만든 자리이며, 席은 방석의 種類이니 즉 대자리를 펴놓고, 방석을 깔아 놓았다는 말이다.

114. 鼓瑟吹笙　鼓는 비파 또는 거문고를 탄다는 말이며, 吹는 피리 또는 퉁소를 분다는 말이며, 瑟은 거문고 중에 큰 것이니 絃樂器이며, 줄이 十五絃, 十九絃, 二十五絃, 二十七絃의 四種이 있으며, 笙은 대나무를 모아서 만든 管樂器이니 열아홉개와 열세개를 모아 만든 二種이 있으니 즉 거문고를 타고 피리를 불어 본다.

115. 升階納陛　階는 뜰의 계단이며, 陛는 帝王이 出入하는 玉陛이며, 納은 들어간다는 뜻이니 즉 뜰의 계단을 오르고, 玉陛로 들어간다는 말이다.

116. 弁轉疑星　弁은 周代의 禮冠인데 一名 고깔이라 하며, 轉은 둥글어 간다는 말이며, 星은 번쩍이는 빛의 표현이다. 즉 고깔이 둥글어 별같은 의심이 든다. 以上 四句中에 一二句는 자리를 펴놓고 앉아서 음악을 즐길 수 있는 곳을 말하고, 三四句는 뜰이 높아 고깔이 떨어져 딩굴면 별빛같이 의심이 든다는 말이다.

117. 右通廣內　右는 方向의 표시이니 子午를 基準하여 西方이 右이며, 通은 뚫렸다는 뜻이며, 廣內는 宮殿의 이름이 즉 우측으로는 廣內宮까지 뚫려있다.

118. 左達承明　左는 方向의 표시이니 子午를 基準하여 東方이 左이며, 達은 通字와 같은 뜻이며, 承明은 宮殿의 이름이니 즉 좌측으로는 承明殿까지 뚫려있다.

119. 旣集墳典　旣는 과거를 나타내는 字이며, 集은 集이란 뜻이며, 墳典은 三墳과 五典으로 古史書籍이니 즉, 이미 珍貴한 古史의 書籍을 蒐集하여 놓았으며,

120. 亦聚群英　亦은 前文章과 같은 뜻을 反復할 때 써주는 字이며, 聚는 모여 들었다는 말이며, 群은 숫자가 많은 것을 나타내는 뜻이니 즉 무리이며, 英은 智德과 才能이 出衆한 人士이니 즉 또 여러명의 英才들이 모여 있다. 以上 四句中에 一二句는 宮殿의 位置를 말하고 三四句는 古史典籍을 蒐集하고, 여러 英才가 모여 있다는 것을 말하였다.

121. 杜藁鍾隷　杜는 杜預이니 春秋를 集解한 學者이며, 鍾은 鍾繇이니 書道家이며, 藁는 文案의 草稿이며, 隷는 隷體의 이름인데 秦始皇 時代에 程邈이 小篆體를 간단하게 變形한 것이니 즉 杜預는 春

秋를 集解하고 鍾繇는 隷書를 잘 썼다는 말이다.

122. 漆書壁經　漆은 옻나무과에 속하는 나무인데 껍질에 漆體가 있어 毒性이 있고, 液의 ㄱ色은 검으며, 藥으로도 사용하고, 家具의 도색으로도 사용하는데 不變不朽의 物質이며, 書는 글씨를 썼다는 말이며, 壁은 家屋의 壁이니 즉 孔子는 秦始皇이 나와 世上에 있는 哲學書籍을 燒滅할 것을 豫見하고 썩지도 않고, 찾아내지도 못하게 漆液으로 싸서 二重壁의 속에 經書인 周易 書經 詩經을 숨겨 두었던 것을 後世에 發見하였다는 말이다.

123. 府羅將相　府는 政府이며, 將은 兵士의 大將이며, 相은 宰相이니 즉 政府에는 大將과 宰相이 羅列하여 있으며,

124. 路俠槐卿　路는 道路이며, 槐卿은 三公과 九卿이니 三槐九棘의 公卿이란 말이다. 즉 거리에는 三公과 九卿들이 길 左右에 있다는 말이다. 以上 四句中에 一二句는 좋은 책과 좋은 글씨와 귀중한 경서의 내력을 말하고, 정부와 거리에는 장수 재상들이 있다는 것을 말하였다.

125. 戶封八縣　戶는 戶口이며, 封은 土地를 주어 諸侯로 삼는 것이며, 八縣은 八個縣이니 이 地域이 一個省이 되는 것이니 즉 戶口 八個縣을 주어 諸侯로 삼았다는 말이며,

126. 家給千兵　家는 勳舊大臣의 집이며, 千兵은 侍衛兵의 名數이니 즉 나라에 大功을 세운 勳舊大臣의 집안에 侍衛兵을 千名 下賜하였다는 말이다.

127. 高冠陪輦　冠은 머리에 쓰는 갓이며, 輦은 손으로 끄는 수레이니 황제가 타는 것이다. 즉 冠을 높게쓰면 손수레로 모시게 된다는 말이다.

128. 驅轂振纓　轂은 수레바퀴의 中央에 굴대를 연결하는 곳이며, 纓은 갓이 요동하지 못하게 매는 끈이니 즉 바퀴가 둘러 달리면 갓 끈이 흔들거린다는 말이다. 以上 四句中에 一二句는 封侯의 制度와 勳臣의 禮遇를 說明하고 三四句는 官吏들의 生活狀을 설명한 것이다.

129. 世祿侈富　世는 代代로라는 말이며, 祿은 國家로 부터 받은 給與이며, 侈는 살림이 넉넉하다는 말이니 즉 대대로 벼슬을 하여 祿을 받아 넉넉한 부자로 살고 있으며

130. 車駕肥輕　車는 大車와 小車가 있고, 兵車와 物件을 輪送하는 여러가지 車類가 있으며, 駕는 수레를 끄는 말이며, 肥輕은 말이 살찌어 기운이 세고, 걸음이 빠르다는 말이니 즉 수레를 끄는 말이 살찌고 잘 달린다는 말이다.

131. 策功茂實　策은 종이가 나오기 전에 대나무 조각에 기록을 해놓은 책이며, 功은 各種 功跡이며, 茂實은 많이 꽉 차 있다는 뜻이니 즉 功跡을 기록한 것이 책에 꽉 차 있다는 말이다.

132. 勒碑刻銘　碑는 石材를 연마하여 세운 돌이며, 銘은 金石에 새긴 것의 통칭이며, 勒과 刻은 모두 彫刻이란 말이니 彫刻에는 陰刻과 陽刻이 있었으니 碑銘에는 陰刻으로 하고 鍾鼎에는 陽刻으로 하는 것이 常例이다.
즉 功勞를 잊지 않고 永遠토록 記念하기 爲하여 碑銘에 새기어 놓았다는 말이다. 以上 四句는 代代로 벼슬을 하면 祿을 받아 넉넉하게 살고 좋은 말을 하며 功勞가 있으면 영원토록 기념하기 爲하여 碑銘을 세우게 된다는 말이다.

133. 磻溪伊尹　磻溪는 水名이니 陝西省에 있으며, 周나라 文王과 武王을 보필하여 紂를 征伐하고 中國을 統一한 太公望이 八十年間 때를 기다리며 낚시하던 곳이며, 伊尹은 莘野에서 농사를 짓다가 殷나라 湯王을 도와 桀을 征伐하고 中國을 平治한 사람으로 비록 世代는 다르지만 같은 처지에서 살아온 賢人이다.

134. 佐時阿衡　佐는 보좌한다는 말이며, 阿衡은 殷나라와 周나라의 官名이니 後世의 一級宰相에 해당 된다. 즉 當時의 帝王을 보필하여 宰相의 자리에 오르게 되었다는 말이다.

135. 奄宅曲阜　宅은 首都를 定하였다는 말이며, 曲阜는 山東省에 있는데 武王이 遷都를 한 곳이며, 現在는 孔子의 墓所가 있는 곳이다. 즉 홀연히 曲阜를 首都로 하게 되었다는 말이다.

136. 微旦孰營	微는 未子와 同意字이며, 旦은 주나라 文王의 次子이며 武王의 季氏인 周公의 이름이니 姓은 姬氏이다. 그는 制禮作樂을 하여 世上에 宣布한 賢聖으로 孔子가 꿈속에서까지 사모하여 夢不見周公이란 말을 남긴 東洋哲學의 先覺者이며, 營은 設計란 뜻이니 즉 周公 旦이 아니면 그 누가 設計를 하였겠느냐? 하는 말이다. 以上 四句中에 一二句는 太公과 伊尹의 帝王을 보필하여 宰相이 되었다는 말이며, 三四句는 武王이 遷都를 한 것은 아우 周公이 아니면 不可能하였다는 말이다.
137. 桓公匡合	桓公은 春秋時代에 齊나라 諸侯인데 當時의 覇權을 잡아 富國强兵을 이룩한 사람이며, 匡은 地名이니 桓公이 諸侯를 규합시켜 同盟한 곳이며, 合은 糾合이니 즉 桓公의 提우로 匡에서 아홉 차례나 모였다는 말이니 즉 齊나라의 桓公이 제의하여 각국의 제후들이 匡으로 아홉차례나 모였다는 말이다.
138. 濟弱扶傾	弱小國을 救濟하고 敗亡하는 나라를 다시 扶助하여 다시 일으켰다.
139. 綺廻漢惠	綺는 商山四皓中에 綺里季를 指稱하는 것이며 漢은 나라의 이름이며, 惠는 惠帝이며, 廻는 임금의 마음을 돌렸다는 말이니 즉 綺里季는 漢나라 惠帝가 賢士를 無視하는 버릇을 버리고 崇文思想으로 돌려 놓았다는 말이며,
140. 說感武丁	說은 傳說이니 殷나라 高宗때의 賢臣이며 武丁은 殷나라 高宗皇帝이니 즉 傳說이 殷나라 高宗皇帝를 感動케 하였다는 말이다. 以上 四句中에 一二句는 覇王인 桓公에게 群小諸侯를 규합하여 抑强扶弱의 政策을 써서 정치를 하였다는 말이며, 三四句는 臣下의 위치에 있으면서 帝王의 마음을 감동케 하였다는 말이다.
141. 俊乂密勿	俊人은 俊秀한 人材이며, 密勿은 帝王의 곁에서 樞機에 참여한다는 말이니 즉 俊秀한 人材들이 帝王의 곁에서 樞機에 참여하고 있으며,
142. 多士寔寧	多士는 濟濟多士를 요약한 文章이니 才能이 있는 여러 人士이다. 즉 才能이 있는 人士 들이 있어서 진실로 平安한 나라가 되었다는 말이다.
143. 晉楚更覇	晉과 楚는 나라의 이름이니, 六國諸侯中에 强國이며, 覇는 武力 또는 權道로 富强을 이룩한 나라이니 즉 晉나라 文公과 楚나라 莊王이 다시 覇權을 잡게 되어서,
144. 趙魏困橫	趙와 魏는 六國中에 弱小한 諸侯國이며, 橫은 엉뚱한 피해인 橫厄이니 즉 趙와 魏는 橫厄으로 困境에 빠지게 되었다는 말이다. 以上 四句中에 一二句는 俊秀한 人材가 帝王의 곁에 있어서 國家가 平安하다는 말이며, 三四句는 强國의 횡포로 약소국가가 곤경에 處하게 되었다는 말이다.
145. 假途滅虢	途는 道路이니 길이며, 虢은 나라의 이름이니 周代의 諸侯國으로 河南省과 陝西省을 끼고 있었다. 즉 晉나라 獻公은 荀息을 보내어 虢國을 征伐하러 갈터이나 虞國에게 往來할 수 있는 길을 빌려 주도록 교섭을 하고, 虢國을 征伐한 軍人이 돌아오는 길어 虞나라까지 滅亡시킨 故事이니 즉 虞나라에 길을 빌려 虢國을 정벌하였다는 말이다.
146. 踐土會盟	踐土는 地名이니, 晉나라 文公이 漢城의 싸움에서 楚나라를 이기고 諸侯들이 모여 同盟을 결속한 장소이니 즉 踐土에 모여 同盟을 하였다.
147. 何遵約法	何는 漢나라의 名臣인 蕭何이며, 約法은 約法三章이란 말이니 內容은 殺人者는 死刑을 받게 하고, 남을 傷害하고 盜賊한 사람은 罰을 받게 하고, 其他 모든 秦代의 苛酷한 法을 除去한다고 하였으니 즉 蕭何는 約法三章을 遵守하고,
148. 韓弊煩刑	韓은 戰國時代의 韓非이니 法律學家로 여러가지 번잡한 法律을 制定한 사람이니 一名 韓非子라고도 하며, 煩刑은 복잡하고 번거로운 法이니 즉 韓非子는 번거로운 法을 制定하여 國民을 괴롭게 하였다. 以上 四句中에 一二句는 가면으로 술수를 써서 남의 나라를 侵攻하고, 中央地에 모여 相互 同盟을 한 것을 말하고, 三四句는 相反되는 法律로 국민을 평안하게 하고 국민

을 괴롭혔다는 것을 말하였다.

149. 起翦頗牧	起는 白起이며, 翦은 王翦이니 두 사람은 秦나라의 名將이며, 頗는 廉頗이며, 牧은 李牧이니 두 사람은 趙나라의 名將이다.
150. 用軍最精	軍은 나라를 지치는 兵士이니 즉 이 四名의 將帥는 兵士의 運用을 가장 精銳하게 하였다.
151. 宣威沙漠	沙漠은 변방의 사막지대로 匈奴들의 居住地이니 즉 그 威勢가 변방의 사막지대까지 宣傳되고,
152. 馳譽丹靑	丹靑은 樓閣에 丹靑을 한 太室과 凌烟閣을 말한 것이니 勳舊大臣이 죽으면 그 功跡을 記念하기 위하여 太室에는 位碑를 모시고, 凌烟閣에는 肖像畵를 걸어 놓았으니 즉 名譽가 太室과 凌烟閣애 位碑와 肖像畵로 傳해오고 있다. 以上 四句는 歷代의 名將들이 戰術 戰略이 좋아 그 위세는 멀리까지 떨치고, 位碑와 肖像畵가 전해오고 있다는 것을 말한다.
153. 九州禹跡	九州는 中國의 嶺土가 兗, 冀, 靑, 徐, 揚, 荊, 豫, 梁, 雍의 九個州이니 古代中國이 洪水가 泛濫하던 것을 禹代에 治水事業을 하여 九個州로 整理가 된 것이며, 禹는 舜帝에게 禪位를 받은 夏禹이니 즉 中國의 九州에는 모두 禹帝가 治水한 痕跡이 남아 있으며,
154. 百郡秦幷	百郡은 中國의 嶺土가 百三郡이지만 그 成數인 大綱을 열거한 말이며, 秦은 나라의 이름이니 始皇帝가 創業을 하였고, 萬里長城을 築造한 皇帝이니 즉 百三郡을 秦始皇帝가 幷合하였다.
155. 嶽宗恒岱	嶽은 五嶽의 總稱이며, 恒岱는 常山이니 五嶽中에 北岳山이며, 山西省에 있는데 五嶽中에는 最高로 높으며, 五嶽中에는 常山이 제일 높으며, 參考로 五嶽은 泰山, 華山, 衡山, 常山, 嵩山이다.
156. 禪主云亭	禪은 山上에 壇을 設置하고 天祭를 지내는 것이며, 主는 主祭이며, 云亭은 山名이니 泰山에 屬해 있는 산이다. 즉 天祭를 云亭山 頂上에서 올린다는 말이다. 以上 四句中 一二句는 中國 行政區域의 歷史를 말한 것이며, 三四句는 山岳의 설명과 天祭의 장소를 설명하였다.
157. 雁門紫塞	雁門은 山西省에 있는 山名이며, 紫塞는 地名이다.
158. 鷄田赤城	鷄田은 北方의 國境에 있는 驛의 이름이며, 赤城은 山名이다.
159. 昆池碣石	昆池는 潮水의 이름이며, 碣石은 名山이며
160. 鉅野洞庭	鉅野는 山東省에 있는 地名이며 洞庭은 湖水의 이름이다. 以上 四句는 모두가 山川의 名勝地이다.
161. 曠遠綿邈	曠遠은 매우 넓은 모양이며, 綿邈은 매우 먼 모양이니 즉 멀리 넓게 펼쳐 있다는 말이다.
162. 巖岫杳冥	巖岫는 山에 바위와 洞窟이 있는 곳이며, 杳冥은 暗黑이란 뜻이니 즉 그곳은 바위와 동굴이 있어 캄캄하게 보인다.
163. 治本於農	治는 政治의 약칭이며, 農은 人生生活의 主食인 穀物을 生産하는 일이니 즉 政治는 國民이 먹고 사는 穀物生産인 農事에 根本을 두어야 한다.
164. 務玆稼穡	玆는 是字와 同意字이며, 稼는 봄에 씨를 뿌리는 것이며, 穡은 가을에 수확을 하는 것이니 즉 씨 뿌리고, 수확하는 것을 失期하지 아니하여 많은 物量을 얻도록 힘을 써야 한다. 以上 四句中에 一二句는 山川이 넓고 높아 바위와 동굴이 어둡게 보이는 것을 표현한 말이며, 三四句는 政治의 根本인 農事를 失期하지 않고 거두어야 한다는 말이다.
165. 俶載南畝	俶은 始作이며, 載는 일을 한다는 말이며, 南畝는 村落의 南方에 있는 田畓이니 즉 남쪽 양지바른 전답으로 나가 일을 始作하여,
166. 我藝黍稷	我는 自身이며, 藝는 심는다는 뜻이며, 黍는 五穀中의 하나이니 맛은 단맛이 있고, 찰기장과 메기장 二種이 있고, 稷은 五穀中의 하나로 黍稷이라 하는 것이니 즉 나는 기장과 피를 심어 놓으리라.

167. 稅熟貢新　稅는 租稅이며, 熟은 豊年이 들어 五穀百果가 익었다는 말이며, 貢은 나라에 바치는 貢物이며, 新은 새해들어 다시 生産된 農産物이니 즉 豊年이 들었으면 租稅를 내고, 새로운 新穀 또는 菜果 魚物을 國家로 바쳐올린다.

168. 勸賞黜陟　農事를 잘 지을 수 있도록 官吏를 動員하여 장려도 시키고, 賞도 授與하고, 怠慢하여 失農하면 罰을 주어 쫓아내고, 特出한 農夫를 選拔하여 官吏로 升級도 시켜주었다. 以上 四句는 自身이 논밭에 나가 일을 하여 직접 五穀을 심어도 보고, 농사를 지어 세금도 내며, 새로운 것은 國家로 進上도 해오게 하고, 부지런하고 게으른 사람을 가리어 상도 주고 벌도 주었다는 말이다.

169. 孟軻敦素　孟은 姓氏이며, 軻는 이름이니 孔子 다음가는 聖人인 孟子이며, 敦은 私淑이란 말이며, 素는 貧寒하여 素食을 하였다는 뜻이니 즉 孟子는 貧寒하게 살며 私淑한 사람이다. 孟子는 孔子의 思想을 敬慕하여 私淑을 하여 亞聖의 地位에 오른 大儒이다.(私淑은 敬慕하는 사람에게 직접 배우지 못하고 단지 그 사람의 道를 본받아 배운 사람이다.)

170. 史魚秉直　史魚는 衛나라의 大夫인 사람 이름이며, 直은 剛直이니 즉 衛나라 史魚는 亂世에도 剛直함을 지니고 있었다.

171. 庶幾中庸　庶幾는 大賢人을 지칭하는 말이며, 中庸은 不偏不易하고 過不及이 없는 것이니 즉 大智인 大賢人은 偏陜하고 變易하여 過不及한 것이 없으며,

172. 勞謙謹勅　謙은 謙遜이며, 勅은 申勅이니 즉 謙遜하기에 勞力하고, 申勅하는 것은 謹愼하는 것이다. 以上 四句中에 一二句는 가난한 처지라도 私淑하여 大成한 聖人과 亂世에 살면서 강직한 것을 지켜온 聖賢과 志士를 설명하고, 三四句는 大智 大賢은 中道를 지키어 謙遜하고 自重하여 世事에 關係를 아니한다는 말이다.

173. 聆音察理　音은 말이란 뜻이니 즉 남의 말을 듣게 되면 理致에 맞는 것을 살펴보아야 하며,

174. 鑑貌辨色　貌는 얼굴이며, 色은 表情이니 즉 얼굴을 보면 喜怒의 表情을 판단할 수 있는 것이다.

175. 貽厥嘉猷　厥은 子孫을 指稱한 것이며, 嘉猷는 나라를 다스릴 수 있는 좋은 計策이니 즉 子孫들에게 좋은 計策을 남기어 놓았으니,

176. 勉其祗植　其는 그것 저것하는 代名詞이며, 植은 세운다는 말이니 즉 그 공경히 세울 수 있도록 힘을 써야 한다. 以上 四句中에 一二句는 말을 들으면 可否를 살피고, 얼굴을 보면 喜怒를 판단하고, 先代에서 좋은 계책을 주었으면 반드시 세워 놓을 수 있도록 노력하여야 한다는 말이다.

177. 省躬譏誡　躬은 自身을 指稱하는 것이며, 譏誡는 비난하고 조심한다는 말이니 즉 自身을 살피어 비난도 하고 조심도 하며,

178. 寵增抗極　寵은 사랑을 독차지하는 寵愛이며, 抗은 對抗이며, 極은 끝에 이른다는 것이니 즉 寵愛는 더 할 수록 對抗者가 極甚하여 지는 것이다.

179. 殆辱近恥　侮辱이 이르고, 羞恥에 가까와지는 處地에 있으면,

180. 林皐幸卽　林皐는 林泉 또는 田園의 異稱이며, 幸은 바라는 마음이며, 卽은 나간다는 뜻이니 즉 조용한 林泉으로 나가 살기를 바라고 있는 것이다. 以上 四句는 自身의 生活을 살필어 어느 대항자가 있는 것을 조심하고, 모욕과 수치가 이르기 전에 조용한 田園으로 돌아가기를 생각하여야 한다는 것을 말한다.

181. 兩疏見機　兩疏는 漢代 疏廣과 疏受의 兄弟를 指稱하고, 機는 機會이니 즉 太子太傅의 자리에 있던 疏廣과 疏受 兄弟는 機會를 보고 있다가,

182. 解組誰逼　解는 옷을 벗는다는 말이며, 組는 갓 또는 印綬의 끈이며, 誰는 何人과 같은 文句이며, 逼은 억지로 시키려고 괴롭히는 말이니, 즉 一切의 官服을 벗으니 어느 사람이 괴롭히겠는가

183. 索居閑處	索居는 헤어져 쓸쓸하게 사는 것이며, 閑處는 俗世와 隔雅한 靜閑한 곳이니, 즉 서로 헤어져 쓸쓸하게 俗世와 떨어지는 조용한 곳에서,
184. 沈默寂寥	沈默은 말이 없이 조용히 있는 生活이며, 寂寥는 쓸쓸하고 조용한 것이니, 즉 外部人과 對話가 없이 조용한 生活을 하니 쓸쓸하고 고요하였다. 以上 四句는 疏廣과 疏受의 兄弟는 機會를 보아 관복을 벗었으니 괴롭히는 사람도 없고, 兄弟가 헤어져 각자 外部와 접촉이 없이 조용한 곳에서 말없이 쓸쓸하게 살고 있었다는 말이다.
185. 求古尋論	古는 古聖賢의 著者이며, 尋論은 계속하여 論議한다는 말이니 즉 옛날 聖賢이 書籍을 찾아 계속하여 論議하여도 보고,
186. 散慮逍遙	慮는 雜多한 생각이며, 散은 흩어 버리는 것이며, 逍遙는 바람을 쏘이는 것이니 즉 모든 雜想을 흩어 버리고 바람도 쐬어 본다.
187. 欣奏累遣	欣은 기쁨이며, 奏는 모이는 것이며, 累는 걱정이며 遣은 버린다는 것이니 즉 기쁨은 모이고 걱정은 버리며,
188. 感謝歡招	感은 슬픔이며, 謝는 끊어버린다는 것이며, 歡은 歡喜이며, 招는 招來이니 즉 슬픔은 끊어버리고, 기쁨은 불러 들인다. 以上 四句는 옛날 聖賢의 책을 찾아 읽어도 보고, 잡념을 버리고 바람도 쏘이며, 기쁨은 모으고 걱정은 버리고, 슬픔은 버리고 기쁨은 불러 들어본다는 것을 말한 것이다.
189. 渠荷的歷	渠는 물이 흘러 가는 도랑이며, 荷는 연꽃과에 속하는 多年生 水草이며, 的歷은 선명하게 고운 색채이니 즉 도랑에 핀 연꽃은 선명하게 곱고,
190. 園莽抽條	園은 果樹와 花草를 심은 곳이며, 莽은 雜草이니 즉 庭園에 나있는 雜草는 가지를 뽑아 내어야 한다.
191. 枇杷晚翠	枇杷는 樹木이니 꽃은 黃白色이며, 常綠樹이다. 비파모양의 둥근 열매는 藥으로 사용하고, 晚은 歲暮를 뜻하는 것이니 즉 비파나무는 섣달까지 푸르게 있고,
192. 梧桐早凋	梧桐은 碧桐과 靑桐의 두 種類가 있으며, 良質의 材木으로 樂器材나 家具材로 使用되며, 早는 초가을 卽七月初旬을 지적한 말이니, 즉 오동나무는 七月七夕이 되면 낙엽이 지기 시작한다. 以上 四句는 植物의 生態를 밝힌 것이니 아름다운 꽃, 쓸모없는 잡초가 있고, 一年來來 푸른 나무와, 가을이 되면 낙엽이 지는 나무가 있다는 것을 말하였다.
193. 陳根委翳	陳은 오래 묵었다는 뜻이며, 根은 뿌리이며, 委는 꼬불 꼬불하다는 뜻이며, 翳는 가려졌다는 뜻이니 즉 묵은 뿌리가 꼬불 꼬불하게 가려있고,
194. 落葉飄飆	落葉은 丹楓에 떨어진 잎이며, 飄飆는 바람에 날려 여기 저기 흩어지는 모양이니, 즉 떨어지는 잎이 바람에 휘날리고 있다.
195. 遊鵾獨運	遊鵾은 큰 새가 屬하는 大鵬이며, 運은 날은다는 말이니 즉 大鵬은 홀로 날아서,
196. 凌摩絳霄	絳霄는 하늘이니 즉 두려움 없이 하늘에 이르고 있다. 以上 四句中에 一二句는 草木이 變易하는 것을 말하고, 三四句는 새의 생활을 하나 들어 말한 것이다.
197. 耽讀翫市	讀은 讀書이며, 市는 各種物品을 賣買하는 장소이니, 즉 漢代의 王充은 讀書하기를 좋아하였지만 집안이 가난하여 책을 구입할 수 없어 市場의 書街에 나가 좋은 책을 보고 왔다는 故事이며,
198. 寓目囊箱	囊은 밑을 막아 만든 자루이며, 箱은 물건을 넣어놓는 그릇이니 즉 王充은 눈에 책을 注視하고 있다는 말이다.
199. 易輶攸畏	易輶는 輕微한 일이면, 攸畏는 위태롭고 두려운 것이니 즉 경미하게 일을 하면 위태롭고 두려운 것이니,

200. 屬耳垣墻　　垣墻은 盜難을 防止하기 위하여 家屋을 호위한 장벽이니 즉 담장 안에서 하는 말이라도 귀에 가까이 대고 말을 하여 비밀을 지킨다는 말이다. 以上 四句中에 一二句는 螢雪之功과 같은 傳說이며, 三四句는 들리지 아니하는 으슥한 곳이라도 근신하라는 교훈이다.

201. 具膳飡飯　　膳은 魚肉과 菜蔬를 요리하여 만든 음식이며, 飡은 밥을 먹는다는 말이니 즉 각종 요리를 갖추어 놓고 밥을 먹는다는 말이며,

202. 適口充腸　　適은 입맛에 맞는다는 말이며, 腸은 腸中에 있는 大腸이니 즉 입에 맛이 맞아 배가 부르도록 먹었다.

203. 飽飫烹宰　　烹宰는 쇠고기를 삶아서 만든 요리이니 즉 배가 부르면 고기를 삶은 것도 먹기가 싫어진다는 말이며,

204. 飢厭糟糠　　糟糠은 술을 걸러내고 남은 찌꺼기와 벼와 보리의 껍질로 소와 돼지의 사료이니 즉 배가 고프면 짐승의 사료인 찌꺼기와 겨라도 싫다고 하지 않는다는 말이다. 以上 四句는 좋은 요리를 차려 놓고 밥을 먹으면 배가 부르도록 먹게되고, 배가 부르면 맛있는 고기도 싫어지고, 배가 고프면 짐승의 사료라도 싫다고 하지 않는다는 말이다.

205. 親戚故舊　　親은 宗親이며, 戚은 外戚이며, 舊故는 交友關係가 깊은 知己이니 즉 친척과 벗들은,

206. 老少異糧　　老는 六十歲 以上의 男女이며, 少는 二十歲 以下의 男女이며, 糧은 飮食이니 즉 老人은 영양이 풍부한 肉類를 먹고, 少年은 平凡한 음식을 먹고 있어 음식이 다르다는 말이다.

207. 妾御績紡　　妾은 婚姻外의 아내이며, 御는 맞아한다는 말이며, 紡績은 蚕絲, 麻布, 線布를 짜는 일이니 즉 작은 마누라를 맞이하여 길삼을 시키는데,

208. 侍巾帷房　　巾帷는 비단으로 문을 가리는 포장이며, 房은 寢食을 하는 室內이니 즉 포장을 쳐놓은 방으로 맞아 들인다. 以上 四句中에 一二句는 친척과 벗의 접대에는 老少를 구분하여 음식을 제공하여야 된다는 말이몌, 三四句는 아내에게 가정에서 길삼을 편안히 할 수 있게 한다는 말이다.

209. 紈扇圓潔　　紈은 비단이니 즉 齊나라에서 生産한 고급비단이며, 扇은 대나무를 쪼깨어 놓은 살에 벼 또는 종이를 붙여 上下左右로 흔들면 바람이 나오는 물건이며, 圓潔은 둥근 모형에 깨끗하다는 말이니 즉 좋은 비단으로 만든 부채는 둥글고 깨끗하며,

210. 銀燭煒煌　　銀燭은 銀으로 만든 촛대에 켜 놓은 촛불이며, 煒煌은 반짝반짝 빛나는 모양이니 즉 촛불이 반짝반짝 빛나고 있다.

211. 晝眠夕寐　　晝는 해가 떠있는 아침부터 해가 질 때까지이며, 夕은 해가 져서 다음 날 해가 뜰 때까지이며, 眠은 앉아서 잠시 조는 것이며, 寐는 편안히 누워 자는 것이니 즉 낮에는 잠시 졸고, 저녁이면 편안히 누워 잠을 자고 있다.

212. 藍筍象床　　藍은 짙은 푸른 빛이며, 筍은 대나무를 엮어 만든 가마이며, 象은 象牙이며, 床은 누워 있을 수 있는 나무로 만든 평상이니 즉 푸른 대나무로 만든 고급가마와 상아를 장식한 고급 평상이란 말이다. 以上 四句는 더우면 고급 부채질을 하고, 밤이면 은으로 만든 촛불을 밝게 켜놓고, 잠시 졸고 편안히 누워 자는 곳이 고급 가구인 가마와 平床이 있다는 말이다.

213. 絃歌酒讌　　絃은 실을 이용한 악기이며, 歌는 곡조를 붙이어 부르는 소리이며, 酒는 쌀과 누룩을 물에 넣어 발효시킨 액체이며, 讌은 宴會와 같은 말이니 즉 거문고 타고, 노래 부르고, 술 마시고, 모여 앉아 이야기 하며,

214. 接杯擧觴　　杯는 술을 따라서 마시는 그릇이며, 觴은 술을 따라 남에게 주는 그릇이니, 즉 잔을 들어 마시고, 잔을 들어 남에게도 권한다는 말이다.

215. 矯手頓足　　矯는 손을 들어 흔드는 모습이며, 頓은 발을 뛰는 모습이니 즉 손을 들어 흔들어도 보고, 발을 뛰어 춤을 추는 행동이다.

216. 悅豫且康　悅豫는 悅樂과 같은 文句이니 즉 즐겁고 또 건강하여진다. 以上 四句는 거문고에 맞추어 노래를 부르고, 술을 마시며 이야기도 하며, 술잔을 주고 받으면서 춤을 추면 또 건강에 좋은 것이다.

217. 嫡後嗣續　嫡은 宗子의 婦이며, 後嗣는 代를 이을 子息이며, 續은 繼承이니 즉 큰아들 夫婦가 代를 繼承한다는 말이며,

218. 祭祀蒸嘗　祭祀는 죽은 醜靈 또는 天地의 神位에 음식을 올리는 禮이며, 蒸은 겨울에 지내는 제사의 이름이며, 嘗은 가을에 穀神에게 올리는 제사이니 즉 祖上의 제사와 天地神에게 겨울과 가을 제사를 올린다.

219. 稽顙再拜　稽는 이마를 숙이고 있는 모양이며, 再拜는 두번 절을 한다는 말이니 神을 尊敬하여 하는 것이니 즉 이마를 숙이고 두번 절을 올리며,

220. 悚懼恐惶　悚懼는 두려워하며 겁을 내는 모양이며, 恐惶은 悚懼와 같은 뜻이니, 즉 매우 조심하여 잘못될까 두려워 하는 것이다. 以上 四句는 큰아들 부부가 祖上의 代를 이어서 時祭를 올리되 이마를 숙여 절을 두 번씩 하여 매우 조심하고 있다는 말이다.

221. 牋牒簡要　牋牒은 상호간 安否와 行事를 알리는 書信이며, 簡要는 간단하게 요약한다는 말이니 즉 書信의 內容은 簡單하게 要點을 써주며,

222. 顧答審詳　顧答은 回答과 같은 뜻이며, 審詳은 詳細와 같은 뜻이니 즉 回答은 詳細하게 써서 밝혀 주어야 된다.

223. 骸垢想浴　骸는 身體이니 즉 몸에 때가 끼었으면 沐浴할 것을 생각해 보라는 뜻이며,

224. 執熱願涼　願은 바란다는 말이니 즉 뜨거운 것을 잡으면 서늘한 것을 바라게 된다는 것이다. 以上 四句 中에 一二句는 書信의 내용은 簡單하게 써서 보내고, 回答은 상세하게 써서 보내라는 말이며, 三四句는 몸에 때가 있으면 닦아내고, 뜨거운 것을 당하면 서늘한 때를 바라고 있는 것이 人間의 常情이란 말이다.

225. 驢騾犢特　驢는 몸이 작고 귀가 긴 말이며, 騾는 나귀와 混血된 종류이니 즉 노새이며, 犢은 소의 새끼이니 즉 송아지이며, 特은 숫소이니 즉 황소이다.

226. 駭躍超驤　놀라 뛰면서 달아난다는 말이다.

227. 誅斬賊盜　誅斬은 罪人을 討伐하여 목을 베는 것이며, 賊盜는 남의 財産을 훔쳐 가는 행위이니 즉 賊盜를 토벌하여 목을 벨 것이며,

228. 捕獲叛亡　捕獲은 체포하여 사로잡는다는 말이며, 叛亡은 政治思想을 달리하여 배반하여 逆謀를 하고 外國으로 도주하는 行爲이니 즉 逆謀를 하다가 도주하는 자를 생포하여 놓았다는 말이다. 以上 四句中에 一二句는 나귀 노새 송아지 황소가 놀라 뛰어나디는 것을 말하고, 三四句는 도적을 토벌하여 목을 베고, 역적을 생포하여 가두어 놓았다는 것을 말한 것이다.

229. 布射遼丸　布는 三國時代에 화살을 잘 쏘던 名射手 呂布이며, 遼는 投丸을 잘 던지던 宣遼이니 즉 呂布는 활을 잘 쏘고, 宣遼는 投丸을 잘 던진다는 말이며,

230. 嵇琴阮嘯　嵇는 거문고의 명인인 嵇康이며, 阮은 휘파람을 잘 부는 阮籍이며, 琴은 絃樂器로 五絃과 七絃이 있고, 嘯는 입을 쭈그려 바람을 불어 소리를 내는 것이니 즉 嵇康은 거문고에 名手이며, 阮籍은 휘파람을 잘 불었다.

231. 恬筆倫紙　恬은 붓을 처음 만든 秦나라 時代에 蒙恬이며, 倫은 종이를 처음 만든 漢紙나라의 蔡倫이며, 筆은 털을 모아 대나무 끝에 꽂아 먹물을 찍어 글씨를 쓰는 도구이며, 紙는 楮麻의 껍질 또는 樹旨를 이용하여 만든 비단 포목의 대용으로 사용하는 것이니, 즉 붓을 처음 만든 사람은 秦나라의 蒙恬이며, 종이를 처음 만든 사람은 漢나라의 蔡倫이었다는 말이다.

232. 鈞巧任釣　鈞은 魏나라 馬鈞이며, 任은 任公子이며, 巧는 指南車(나침반)이며, 釣는 낚시이니 즉 馬鈞은 나침반을 만들었고, 任公子는 낚시를 만들었다는 말이다. 以上 四句는 활, 투환, 거문고, 휘파람, 붓, 종이, 나침반, 낚시를 만들어 놓은 사람과 잘 이용하는 名人을 열거한 말이다.

233. 釋紛利俗　紛은 헝크러진 형용이며, 俗은 世上이니 즉 헝크러진 것을 풀어주고, 世上을 이롭게 하니,

234. 並皆佳妙　並은 두개 이상을 合並하는 것이며, 皆는 여러가지를 한번에 호칭하는 것이며, 妙는 神妙하다는 말이니, 즉 모두가 아름답고 신묘한 것이다.

235. 毛施淑姿　越王 句踐의 愛妾인 毛嬙이며, 施는 吳王 夫差에 바친 西施이니 즉 毛嬙과 西施는 아름다운 자태를 가지고 있어서,

236. 工嚬姸笑　工은 배운다는 말이니 즉 찡그리는 것을 배워 야릇하게 웃고 있었다. 以上 四句中에 一二句는 헝크러진 것을 풀어 世上을 이롭게 하면 모두가 아름답고 신비한 일이 되는 것을 말하고, 三四句는 美女들의 얼굴 가꾸는 표정을 말한 것이다.

237. 年矢每催　年은 歲月이며, 矢는 빨리 간다는 뜻이니 즉 세월은 화살같이 쉬지 않고 날마다 재촉하며,

238. 羲暉朗曜　羲暉는 햇빛이며, 朗曜는 달빛이니 즉 낮과 밤이 지나고 있다는 말이다.

239. 璇璣懸斡　璇璣는 天文을 測定하는 기구이며, 懸斡은 달아 놓고 돌려보는 것이니 즉 天文測定機를 돌려서,

240. 晦魄環照　晦는 每月 末日의 異稱이며, 魄은 달빛이니 每月 初三日을 지칭하는 말이니 즉 그믐이 지나 初三日이 되면 循環하여 비치게 된다. 以上 四句는 歲月이 화살같이 빨리 지나 해와 달이 뜨고 지니, 天文測定機를 이용하여 그믐이 지나 초삼일이 되면 순환하여 비치는 것을 알아 본다는 말이다.

241. 指薪修祜　指는 손가락으로 지적하는 것이며, 薪은 땔나무감이며, 修는 修行이니 즉 莊子는 타는 나무를 보고서 福을 修行하여,

242. 永綏吉邵　영원토록 편안한 길조와 아름다운 것을 받게 되었다.

243. 矩步引領　矩步는 바른 자세로 걸어가는 것이며, 領은 옷의 도령이며, 引은 바로잡는 것이니 즉 걸음도 바르게 걷고, 옷의 도령도 바로잡아,

244. 俯仰廊廟　俯仰은 行動擧止이며, 廊廟는 宗廟와 같은 말이니 즉 出入의 行動을 조심한다는 말이다. 以上 四句中에 一二句는 소멸의 현상을 보고 道를 알아 몸을 닦아 영원토록 편안히 살고, 三四句는 걸음과 의관을 바로하여 사당앞에 서 있는 것 같이 하라는 말이다.

245. 束帶矜莊　허리에 띠는 腰帶이며, 莊은 씩씩하게 장엄한 모습이니 즉 腰帶를 둘러 씩씩하고 장엄하게 보이고,

246. 徘徊瞻眺　徘徊는 往來의 모양이며, 瞻眺는 보는 것이니 즉 往來하며 보고 있다.

247. 孤陋寡聞　孤陋는 見聞과 學識이 적은 사람이니 즉 孤陋하며 見聞이 적으면,

248. 愚蒙等誚　愚蒙은 어리석은 것이며, 等은 무리이며, 誚는 꾸짖는 말이니 즉 어리석어 많은 무리가 꾸짖게 된다. 以上 四句中에 一二句는 복장을 장엄하게 차려 往來하는 것이 보이고 있는 것을 말하고, 二三句는 見聞이 적으면 어리석어 많은 사람이 꾸짖게 된다.

249. 謂語助者　語助詞가 되는 글자는

250. 焉哉乎也　以上 네 글자를 말하는 것이다.

作 家 略 歷

蒼谷 鄭 碩 龍

- 한국서화협회 자문위원
- 삼라서예체험장 원장
- 前동아국제미술협회 심사위원장
- 前동아예술협회 부회장
- 동아국제미술협회 우수지도자상수상
- 한국서화협회 교육공로상수상
- 한국서화협회 한국예술문화상수상
- 대한민국문화예술협회 교육지도자상 수상, 고문

경북 경주시 알마을길 22-26
TEL. 054-748-4492
FAX. 054-744-9111
Mobile. 010-4530-3329

삼라서예체험학습장
블로그주소: blog.naver.com/samna33

판권소유

四體 千字文

2019년 4월 10일 인쇄
2019년 4월 25일 발행

글 쓴 이 | 蒼谷 鄭碩龍

발 행 처 | ㈜이화문화출판사

발행인 | 이 홍 연 · 이 선 화

주　소 | 서울시 종로구 인사동길 12, 310호
　　　　(대일빌딩)

전　화 | 02-732-7091~3(구입문의)

F A X | 02-725-5153

홈페이지 | www.makebook.net

등록번호　제 300-2012-230호

값 42,000 원